U0008728

寶塚的經營美學

跨越百年的表演藝術生意經

元・宝塚総支配人が語る「タカラヅカ」の経営戦略

森 下 信 雄
Nobuo MORISHITA

方 瑜 ｜ 譯

MOTO・TAKARAZUKA SOSHIHANIN GA KATARU "TAKARAZUKA" NO
KEIEISENRYAKU
©Nobuo MORISHITA 2015
Edited by KADOKAWA SHOTEN
First published in Japan in 2015 by KADOKAWA CORPORATION, Tokyo.
Traditional Chinese translation rights arranged with KADOKAWA CORPORATION, Tokyo.
through Bardon Chinese Media Agency,Taipei.
ALL RIGHTS RESERVED.

自由學習 11

寶塚的經營美學
跨越百年的表演藝術生意經

作　　　者　森下信雄（Nobuo MORISHITA）
譯　　　者　方瑜
責 任 編 輯　文及元
行 銷 企 劃　劉順眾、顏宏紋、李君宜
總 編 輯　林博華
發 行 人　涂玉雲
出　　　版　經濟新潮社
104台北市民生東路二段141號5樓
電話：(02)2500-7696　傳真：(02)2500-1955
經濟新潮社部落格：http://ecocite.pixnet.net
發　　　行　英屬蓋曼群島商家庭傳媒股份有限公司城邦分公司
台北市中山區民生東路二段141號11樓
客服專線：02-25007718；25007719
24小時傳真專線：02-25001990；25001991
服務時間：週一至週五上午09:30-12:00；下午13:30-17:00
劃撥帳號：19863813　戶名：書虫股份有限公司
讀者服務信箱：service@readingclub.com.tw
城邦網址：http://www.cite.com.tw
香港發行所　城邦（香港）出版集團有限公司
香港灣仔駱克道193號東超商業中心1樓
電話：25086231　傳真：25789337
E-mail：hkcite@biznetvigator.com
新馬發行所　城邦（新、馬）出版集團 Cite（M）Sdn. Bhd.（458372U）
41, Jalan Radin Anum, Bandar Baru Sri Petaling,
57000 Kuala Lumpur, Malaysia.
電話：603-90578822　傳真：603-90576622
E-mail：cite@cite.com.my
印　　　刷　漾格科技股份有限公司
一 版 一 刷　2016年7月5日

城邦讀書花園
www.cite.com.tw

ISBN 978-986-6031-88-5
售價：NT$ 320

推薦序

張開羽翼的銀馬車

文／吳洛纓

她們畫著大濃妝，男主角（男役，由女性反串）一定平胸長腿，女主角（娘役）的睫毛翹到可以在上面放枝鉛筆。高聳的墊肩、華麗閃亮的戲服加上必不可少的翅膀（羽根），那是她們最重要的符號，象徵著演員的角色輕重以及年資階級，愈是資深重要的演員，那雙翅翼愈大愈顯眼。

當她們緩緩地從舞台上的階梯（大階段）走下來，配上舞蹈、歌曲和誇張到無法挑剔的肢體表演，就在那一刻，你知道什麼叫做「明星」，她們必定閃亮到你無法移開視線，又用上所有劇場美學上的種植種種元素，告訴你：「我們不是你，我們是不一樣的。」

但在某個慈悲的時刻，有幾個會走上「銀橋」（在樂池與觀眾席之間的突出幕前式舞台），距離你更近一些，同時又告訴你：「我們這幾個走上銀橋的，是璀璨中的最閃亮，我們是璀璨的某某（她們的藝名，不是本名也不是角色名）是閃亮中的最閃亮，我們是璀璨的明星。來，愛我吧！」

這就是日本寶塚歌劇團百年來的表演方程式，在粉絲經濟（Fan Economy）還沒出現的近百年前，阪急電鐵（現為阪急集團）的創辦人小林一三，為了開發鐵路延伸所及的區域，吸引更多都市人到此一遊，他們在兵庫縣寶塚市興建寶塚家庭遊樂園和寶塚大劇場，意不在盈利而是迷人。

早期的寶塚就是個小歌舞團，當時沒有人料到它現在會成為阪急集團三大事業體之一，每年有二百五十萬人次的觀眾，演出遍及日本全境和世界各地。

更重要的是，寶塚獨樹一格的劇場演出形式（一齣歌舞劇加上一齣音樂劇）和表演風格，成為二十世紀亞洲劇場史上最燦爛奪目的風景。

一九九○年第一次看到寶塚劇團的演出，透過當時還暱稱小耳朵的衛星頻道。無意之間轉到播送的頻道，發現他們正在演出俄國劇作家契訶夫（Anton Chekhov 1860-1904）的劇作《海鷗》。那個學期國立藝術學院（現為國立台北藝術大學）正在排練同一套劇本，準備學期公演，於是一口氣看完。

儘管聽不懂日文，但時任導演助理，從修改劇本到排練對劇本早已滾瓜爛熟，腦子裡自動開啟日譯中系統。看著她們（男女角色全由女性串演）戴著長又捲的金色假髮、口吐著日文、口中念出的是百年前的俄國劇作，絲毫沒有違和感。

因為在反串、外譯加上劇場風格詮釋的多重拆解下，你很難再想起《海鷗》的文本，那個舊俄莊園裡人的內在被極度寫實的刻畫，因為過真而失真，因為太過陰鬱而荒謬起來的喜劇調性。是的，寶塚歌劇團完全把《海鷗》給「拆」了。這是我與寶塚的初相遇。

直到二〇一三年，寶塚才第一次到台灣演出，二〇一五年二度來台，賣了兩萬多張票，觀眾朝聖般趕赴國家戲劇院。那不像是看戲了，那是親炙傳奇的渴切，只有人在那裡，才能成為傳奇的一部分。

在本書中除了娓娓道來寶塚歌劇團發跡的百年史，也談及相較於行銷策略日新月異的市場，調整幅度不算大的經營策略，包含他們將「素人神格化的造星手法」「從寶塚學校創作、製作到售票演出的一條龍策略」「與在地區域經濟的相關性」等。最有趣的是作者花了兩個章節，將發跡於秋葉原的AKB 48（秋葉原地名Akihabara，縮寫為AKB，日本宅經濟的聖地）和寶塚劇團做了一番比較，除了表現出在「粉絲操作學」上有些「還不是我們先開始」的得意，更具啟發性的是，他將過去（？）與當今的娛樂事業做了串連。

當我們看著韓國的娛樂事業如何強虜入侵亞洲其他區域無計可施，看中國娛樂業受益於大市場能快速竄起，書中多少有些是台灣的娛樂產業可參考的思

維。面對萎縮枯竭的台灣原創力，創造經典，將經典變成傳奇，從傳奇中找到價值，或許是一個可供思考的方向。看看我們還有沒有機會打造一輛銀馬車，讓它張開雙翼帶我們奔赴夜空，只為觸及滿天繁星。

（本文作者為知名編劇、台北藝術大學戲劇系兼任講師）

推薦序

全在掌握之中：從寶塚到ＡＫＢ48

文／劉奕成

人們大多喜歡湊熱鬧，我也毫不例外。不但在見到有趣的事物時，總愛跟著湊熱鬧；即使宅在家中沉醉於電玩，還要不甘寂寞，動輒呼朋引伴組織團隊。如果孫悟空騎上筋斗雲，卻進了哆啦Ａ夢的時光機來到現代，從距離地面的高度幾公里俯瞰，細小如砂的人們，在離開家中之後，總是不知不覺的，與識或不識的人們，聚成一個個團體。

原本熟識的人當然不在話下，為什麼人們與不熟識的人，會聚在一起，做同一件事？而這件事不過是張望而已。

依稀記得：當時年紀小，人們見到車禍、火災等災難事件，酷愛群聚觀

賞。當然，這些屬於偶發事件，不受人為操控。不過還有：學校的朝會或音樂會，學生們恪遵師長的命令，面朝同一方向，用心或假意，全神貫注聆聽著聲音，這屬於交辦任務，算是不得不屈服。

但到底是什麼，能讓人們自願離開家的懷抱，共聚一堂，朝著同一方向目不轉睛，然後還要艱難地趕上回家的班車。

搜索兒時零零星星的亮點，除了同班好友擠進大隊接力時的全校運動會之外，能讓我嘆為觀止的，非國中畢業旅行的高雄經驗莫屬，在狐群狗黨的攛掇之下，一群費洛蒙高漲，青春痘每每破膚而出的少年，在飯店爭睹號稱有十多招絕藝的類武術表演。在場只有男子漢，並且俱皆全神貫注，唯獨我因為大受震驚而不由得環顧全場。於是讓我在慘綠年少時便在驚嚇中明白一個道理：原來娛樂活動的主辦者，對於誰是觀眾，多半胸有成竹，一切在意料之中，而觀眾的反應也在掌握之中。

日本是我最常盤桓的異鄉，上世紀末，我身為交換學生在慶應大學進修，在日本同學的威脅利誘下，看遍了各種型態的現場表演。包括日本職棒、東京新宿及池袋各種表演，也跟著領略我生命中第一次的寶塚歌劇表演。那次就在兵庫縣的寶塚大劇場，聆賞的便是經典劇作《凡爾賽玫瑰》。

說真的，那時候印象最深刻的不是表演內容，而是當我不改積習，注意到全場觀眾幾乎都是女性時，在燈亮前我回首一瞥，看到滿坑滿谷晶亮的女性眼眸，正覺得奇特，後來才發現奇怪的是我，她們的眼神透露著狐疑，懷疑我是不是走錯地方。

這幾年又開始常跑日本，在日本重新觀賞寶塚歌劇、多次造訪在東京巨蛋與武道館舉辦的多場演唱會，以及富士搖滾音樂祭、SUMMER SONIC、沙灘音樂節，甚至參加 AKB 48 的粉絲見面會。

或許是年紀大、歷練多了，更能夠接受並衷心喜愛寶塚歌劇這般只由女性

來呈現的世界，清純可人的娘役配上風流倜儻的男役，的確在觀眾面前建構出不同凡響的烏托邦。話雖如此，幾次到東京寶塚劇場觀賞，還是不免感覺：寶塚歌劇團的製作人，著眼的本來就是女性，觀眾女多於男這一點，本來就在他們的掌握中。這背後是怎樣的思維，我也深感好奇。

這團疑雲，在我看完這本書之後，煙消雲散。本書作者用寶塚歌劇團和AKB 48相似之處來比較分析，更是令人著迷之處。作者原先在寶塚的母企業阪急電鐵任職，是以企業管理的專才，進入娛樂事業。他也了解自身的限制，或者說自身切入的角度應該不同，因此他把自己的定位與AKB 48的製作人秋元康相比。

身為製作人的DNA，其實是娛樂事業的經營管理，而非內容的製造。他們對內容的關心，其實不僅在於內容本身，更在於內容與觀眾之間的互動。因此這本書的角度，其實提供了對娛樂事業有興趣的人，佇立雲端以大視野俯瞰

娛樂事業的經營管理。

　例如體育競技的內容，以勝負來撩撥人心，因此實力超逾同儕的佼佼者，藉由出色的成績可以取得「神格化」的地位，遠有當年在全球高球界叱吒風雲的老虎伍茲（Eldrick Tont "Tiger" Woods），近有台灣棒球迷心中「球來就打」的神之52陳金鋒；「神格化」是運動產業激起人們熱情的法寶。

　但是相較之下，人數浩繁的寶塚歌劇團，因為同團人數眾多，而且各人之間差異實屬有限，但是，作者在本書中以「素人的神格化」貫穿不同型態娛樂事業的主題，神乎其技，令人嘆服。像是我們訝異明星「連離去也如此瀟灑」的同時，往往忘了明星也不過就是一般人。因為聆賞的觀眾，自始就落入成功的娛樂事業經營者牢牢的掌握之中。

　對於如何讓觀眾牢牢在掌握之中，娛樂業的領導者出來分享，讓我們有機會一窺堂奧。但不知這是否也讓我們稍有機會擺脫控制？我們了解，原來寶塚

歌劇團和ＡＫＢ48的操作手法如出一轍，或許你我有朝一日也會發現，政治領導人的操作也並無二致。原來，企業經營的道理，埋藏在許多不同領域的泥土裏。

（本文作者為中國信託商業銀行信用金融執行長）

目錄

第一章

寶塚（TAKARAZUKA）基礎知識

第二章

寶塚歌劇團的商業模式

第四章 寶塚歌劇與ＡＫＢ48

前言

各位讀者對於「寶塚歌劇」的印象是什麼呢？

通常是「全球唯一由女性單一性別成員組成的表演團體」「男裝麗人」「特立獨行的時尚」以及經典劇目《凡爾賽玫瑰》吧。

近來由於天海祐希（AMAMI Yuki）❶、黑木瞳（KUROKI Hitomi）❷、真矢美季（真矢ミキ，MAYA Miki）❸與檀麗（檀れい，DAN Rei）❹等，畢業自寶塚的學姐們活躍於演藝圈，關心寶塚的人也逐漸增加；不過，總給人「非主流」的感覺。特別是對男性來說，「令人抗拒、難以親近」的印象也是存在的吧。

確實在劇場演出的現場，目前男性觀眾人數仍然極少（而且幾乎皆為團客）。在後台出入口參加「夾道歡迎、歡送進出」（入り待ち、出待ち）❺活動

的觀眾群中，也幾乎見不到男性的身影。即使有，多半是因為職責所需，負責「警衛戒備」的工作人員。

寶塚歌劇創立於一九一四年，在二〇一四年適逢成立一百周年。以特立獨行的經營方式立足利基市場（niche market）❻持續百年，這樣的表現難道不令人驚訝嗎？

而且，寶塚歌劇團所屬的經營母體是阪急電鐵，乍見之下，這家位於日本關西的民營鐵路公司與演藝戲劇毫無關連，這件事情也值得思考。阪急集團的創辦人是小林一三（KOBAYASHI Ichizo），如果編寫日本經營者列傳，他一定榜上有名。小林的經營風格影響五島慶太（GOTO Keita）❼與堤康次郎（TSUTSUMI Yasujiro）❽，二人經營的東急集團與西武集團等事業，成為眾所皆知的日本民營鐵路經營典範。除此之外，像是東寶電影公司的命名源於「東京寶塚」的簡稱等，翻開阪急集團的歷史，諸如此類寶塚歌劇在經營面上饒富

趣味的小故事俯拾即是。

此外，寶塚歌劇「尚能持續百年」的商業模式（business model）特徵如下：

①歌劇作品存在著「創作、製作、銷售」的垂直整合系統；

②售票演藝事業中最重要的「自主製作」與「主辦售票節目」，質量並重而且內容充實；

③卓越獨特的著作權管理手法；

④巧妙安排地方區域的巡演售票場次，落實具體的長銷型行銷策略。

以上所列舉的都是具有代表性的項目，我們可以說，正因為如同一般企業全力實踐進行各項擴展事業版圖的經營策略，寶塚歌劇才能長期存在、永續經營。

一九八六年，是我進入阪急電鐵工作的第一年，當時公司分派我從事「本業」，也就是站在鐵路事業的第一線。我在阪急寶塚線曾經擔任站務員、車掌、駕駛員等工作，擁有「動力車操縱者駕駛執照」的國家資格證照。我想，各位讀者搭乘電車時，一定看過在資深駕駛員旁邊大聲喊著「列車啟動出發」、佩戴著「見習生」臂章的鐵道員，那就是大約三十年前我的工作。

我和寶塚歌劇開始結緣於一九九八年，當時公司調派我到寶塚歌劇，先後擔任製作課長、星組製作人，負責作品創作。之後轉調至維繫舞台後台運作的寶塚舞台股份有限公司擔任劇場部長，累積統籌大型道具、舞台服裝與燈光音響設備等後台工作經驗。接著，重返母公司阪急電鐵，任職於歌劇事業部，擔任事業推進課長與寶塚總經理等職，負責謀定歌劇事業計畫，是寶塚大劇場的營運管理最高負責人。

以管理與營運規畫為目的，而由阪急電鐵調職至寶塚歌劇團的幹部員工和

我一樣，幾乎都是來自鐵路營運的第一線或不動產開發等職務，與演藝事業毫無關係。三、四年的任期結束後，再回到母公司任職是常見的職務輪調模式。

從這一點上來說，職涯起於站務員，最後終至擔任寶塚總經理的我，可說是寶塚百年的歷史中罕見的案例。

在歌劇團的排練場，以製作人的角色和為了首演努力練習的寶塚音樂學校學生們接觸、親身體驗到在背後支撐著寶塚歌劇「世界觀」與「美學意識」的幕後業務的仔細謹慎、滴水不漏，又在劇場營運的第一線直接面對顧客與觀眾。藉由參與寶塚歌劇賴以成立的每個環節的「接點」，感覺自己終能理解何以寶塚歌劇能夠在跨越百年的漫長歲月中、持續在浮沉起伏劇烈的娛樂業界屹立不搖的原因。

本書不僅是我在工作現場親眼所見或親身體驗之事，連同寶塚歌劇的企業

戰略與商業模式運作上的強項優點，也希望以容易理解的方式加以說明。

而且，期待拿到這本書但尚未有觀賞寶塚演出的讀者（應該是男性居多吧），能夠理解對於寶塚的事業歷史，以及寶塚作品從無到有、登上舞台的過程。就算只有多一個人也好，希望有讀者因為此書而實際走入劇場、「沉迷」於寶塚的世界，對我而言這便是幸事一件。

為了幫助讀者們理解，本書第四章，大膽比較寶塚歌劇與現今正當紅的女子團體ＡＫＢ48來進行論述。除了預測娛樂產業整體的未來趨勢之外，找出寶塚甚至是娛樂業界整體面臨問題的解方，也是本書探討的課題。

此次我沒有選擇劇團四季❾，而是以ＡＫＢ48與寶塚歌劇比較，那是因為我認為製作人秋元康（AKIMOTO Yasushi）❿在開拓其娛樂事業版圖時，已經意識到寶塚歌劇的經營方式。核心要角⓫的畢業宣言如同寶塚「首席明星的退團公演」；成為話題的成員指原莉乃（SASHIHARA Rino）由ＡＫＢ換到姐妹

團HKT⓬，就像是寶塚成員的**組別更替**（換組）。可以說以上這些操作手法，皆能與寶塚一向以來採取的經營策略相互對應。

說明上述比較文化論之後，我想使用**素人的神格化**來表現寶塚歌劇與AKB48雙方共通的經營概念與方針（詳見第四章）。目前各位讀者只要暫時有「原來**素人的神格化**是本書關鍵字」的基本認識就已足夠。

首先，就讓我們從寶塚歌劇的事業經營開始談起。說明在變化起伏劇烈的娛樂產業，寶塚歌劇事業能夠延續長達百年的原因。其中，也包含只有像我一樣曾在寶塚內部從事相關工作者，才得以談論說明的內容，希望各位能夠享受閱讀本書的樂趣。

譯注：

❶ 天海祐希：一九八七年進入寶塚歌劇團（以下簡稱為入團），一九九三年晉升為月組男役首席明星，一九九五年退團後，目前活躍於影劇圈。成為首席明星，打破寶塚「男役十年」（從入團到成為首席至少需要十年）的晉升慣例。

❷ 黑木瞳：一九八一年入團，一九八二年晉升為月組娘役（女角）首席明星，一九八四年退團後活躍於影劇圈。入團第二年升任娘役首席明星，是寶塚史上的最快速晉升紀錄。

❸ 真矢美季：一九八一年入團，一九九五年晉升為花組男役首席明星，一九九八年退團，目前活躍於日本演藝圈。

❹ 檀麗：一九九二年入團，曾任月組（一九九九年晉升）與星組（二〇〇三年換組）娘役首席明星，二〇〇五年退團後活躍於演藝圈。二〇〇六年與木村拓哉共同主演山田洋次導演所執導的古裝電影《武士的一分》。

❺ 夾道歡迎、歡送進出：指藝人、運動選手的支持者在表演廳、電視台、運動場或演唱會現場等地，並非以有組織的方式主動等候偶像出入的行為；但在寶塚劇場，支持者在連接劇場出入口的「花道」夾道歡迎與歡送寶塚演員，已經發展成為支持者對寶塚演出表達支持的固定且獨特的儀式。

❻ 利基市場：小眾市場。

❼ 五島慶太：一八八二～一九五九年，東京急行電鐵股份有限公司（簡稱東急）創辦人。

❽ 堤康次郎：一八八九～一九六四年，西武集團創辦人。

❾ 劇團四季：成立於一九五三年，日本代表的商業演藝與音樂劇劇團。

❿ 秋元康：一九五八～，日本娛樂圈知名製作人，身兼作詞家、廣播作家、電影導演及製作人多重身分。

⓫ 核心要角：在人數眾多的AKB48團隊中立於畫面中間者。

⓬ 指原莉乃：因與男性粉絲熱戀的新聞鬧得滿城風雨，秋元康製作人命令離開AKB並調組（移籍）至HKT。

第一章

———❖❖❖❖———

寶塚（TAKARAZUKA）基礎知識

共計四百名女性組成的單一性別劇團

活躍於豪華絢爛的寶塚歌劇舞台上的演員（在寶塚稱為**生徒**，意即學生）

❶，全數隸屬於寶塚歌劇團。

寶塚歌劇團如同其名稱字面上所示，是以兵庫縣寶塚市為本營根據地，總計由約四百名的未婚女性所組成，是日本規模最大的劇團。

一九一四年寶塚的歷史揭開序幕，其影響力逐漸擴張，現在則為由花組、月組、雪組、星組，以及於一九九八年創設的最新組別宙組，所形成的五組體制。

旗下成員各組約為七十人，寶塚歌劇的主要基本公演（**主公演**），也就是在寶塚大劇場❷與東京寶塚劇場的公演，只要沒有因為受傷、生病而休演的狀況，是由各組所屬演員（學生）全體人員共同上場演出。

寶塚歌劇施行以**首席明星**（top star）為頂點的**明星制度**（star system）。各組的**男役**、**娘役**皆有各自的首席明星，以下則依序有**二番手**❸、**三番手**❹等，是

一個按照成員入團年資排列較為明確的架構系統。因此，演出作品中的角色安排，原則上是按照入團年資分派，如同**男役十年⑤**一詞所呈現的，從進入寶塚歌劇團到達成最終目標、爬上首席明星的地位為止，有著非常明確的步驟與進程。

此外，寶塚歌劇團的組織特徵之一，是各組會各任命一人擔任組長與副組長的職務。原則上是由各組最年長者（並非實際年齡，而是以進入寶塚歌劇團的入團年資為準）擔任組長，於公於私都肩負著傾聽組員心聲、提供諮詢的任務，是需要相當舞台經驗與領導統御能力的重要職位。

而負責各組業務的製作人（這是我過去的職務）必須與組長、副組長保持緊密聯繫，努力讓該組的業務營運能夠順利無礙地進行。與各組成員相關的資訊，幾乎都是由組長提供製作人；但是，**退團**此項在寶塚生涯中最重要的資訊，則由組員本人直接向製作人傳達。我認為這是出自於組員希望自己的退團是在極度保密的狀況下進行的需求；同時也是因為比起同性，與異性更容易討

論自己去留問題❻，這是在純女性的劇團中特有的現象。

寶塚大劇場公演原則上是被稱為**前物**的戲劇演出（長度約為九十分鐘）、中場休息（約三十分鐘）與被稱為**後物**的歌舞秀（長度約為五十五分鐘）所組成，演出總長度合計約為三小時。話雖如此，在戲劇演出約九十分鐘的時間內要表現出「起承轉合」，而且又是採用「明星制度」分派角色，無法讓共約七十名的組員都有說台詞或表現自己的機會。而在這種環境狀況下，對導演或製作人而言，在分配角色時讓年輕的潛力新秀有說台詞、與首席明星演出對手戲的機會，藉此培育新人便成為極為重要的工作。

公演的排練首日（在寶塚稱為**集合日**），才會首次在排練場貼出戲劇演出與歌舞秀的角色分配表（在寶塚稱為**香盤表**）。我曾經數度體驗公演公布時所散發的緊張感，現場的氣氛讓人有種獨特的感受。因為這是在該次公演中，自己是

遭到拔擢或降級也就是「自己在團體中的排名」公諸於世的一瞬間。

在編製香盤表的過程中，導演與製作人之間會有充分討論。首先，在詳細謹慎地閱讀劇本之後，製作人也會考慮自己版本的香盤表。寶塚的導演們並不會持續固定與特定的組別合作，因此想當然爾，我們這些專屬各組的製作人有比起導演，自己更加了解自家組員的自負心理；更重要的是，各組製作人是以中長期計畫來思考各組的營運規畫，因此與拔擢、降級等「人事」相關的議題，自然有不容他人置喙之處。

我在擔任製作人的時代，關於香盤表的發表有件令我印象深刻的事。

那是發生在二〇〇〇年、星組演出戲劇《黃金法老王》❼集合日當天之事。在香盤表中，除了當次公演的角色分配表，也會同時公布此次公演在東（東京寶塚劇場）西（寶塚大劇場）二大劇場，僅會各演出一場的**新人公演**角

34

色分配表。

所謂的新人公演，原則上會使用與寶塚大劇場公演相同的戲劇作品劇本；其中角色則僅能由進入寶塚歌劇團七年（研究科七年級生，簡稱為**研七**）以下的年輕演員擔綱演出。若是沒有在新人公演中擔任主角的經歷，便無法登上首席明星的地位（在寶塚漫長的歷史中，僅有朝海光〔ASAHI Hikaru〕❽一個例外）。因此不僅對於學生本人或為特定學生聲援加油的粉絲（fans），以及支持寶塚的觀眾群整體而言，新人公演都是具有重要地位的演出。

當時，對於擔任星組製作人的我而言，有一位我無論如何都希望讓她成為首席明星，也認為她一定做得到的中堅學生，她是椿花呂火（TSUBAKI Hiroka）。但她被身形頎長外型出色、之後成為花組首席明星的同期生真飛聖（MATOBU Sei）❿的光芒所掩蓋，在主公演中也不甚有登場亮相的機會。這位學生立在舞台上時的姿態美得奪人心神，但是個性相當我行我素。在我看來，

是一位不想往上爬、感覺不到具有企圖心的學生。

我將此次公演視為提拔她的最後機會，在不斷與歌劇團高層與導演討論之後，在新人公演中將椿花呂火拔擢為二番手。她靠著拚命練習，克服了過去未曾經歷過的難關，像是記住大量舞台口白台詞、首度身穿沉重舞台服裝且能活動自如等，之後歷經**組別更替**，在宙組擔任新人公演主角；甚至進步成長為寶塚船首演藝廳（詳第二章說明）公演的**座長**（即主角）。

以下這一段軼事，對於製作人而言可說是至高無上的幸福。椿花呂火曾經告訴我，當時她第一次看到該次新人公演的香盤表時，因為在角色表自己通常的**固定位置**上沒有看到自己的名字，想著「自己沒有分配到任何角色的一天終於來了」而泫然欲泣。如同前述，這是一段能夠充分表達出集合日緊張感的小插曲。實在是幾家歡樂幾家愁，悲喜交集的排練首日，而自排練首日起約莫四十天後就是首演的舞台，如何整合統籌排練現場，便是製作人發揮本領之處。

五組平等的業務單位

寶塚歌劇團一年之間的公演行程，會盡量按照五組平均的方式安排。而規畫制定演出行程的，是歌劇公演的主辦單位阪急電鐵歌劇事業部。以歌劇事業部所編製的行程草案為基礎，調整出能夠讓歌劇事業部、負責舞台作品「創作」的寶塚歌劇團，再加上包含於整體企畫之內、負責「製作」流程的寶塚舞台股份有限公司三者能夠共同順利經營公演，且追求利潤最大化的演出行程。

此時的行程調整和安排重點有以下幾項：

1. 藉由在一年之中由不同組別演出同一部作品，或組合演出全本作品的方式以降低成本。

2. 在非寶塚自營劇場的公演，出於市場考量，避免安排連續兩年由同一組別在同一場地演出（例如：某年由星組負責博多座公演，翌年則由其他組別在該

劇場演出❶）。

3.在首席明星的退團時間已經確定的狀況下（當然是尚未對外公布的機密事項），會極力減少其退團公演檔期的團體客包場演出場次，以提升獲利收益率❷。

而公演行程基本盤的寶塚大劇場公演，以及接續在其後的東京寶塚劇場公演，一個年度之間各自會有九或十檔公演，每檔公演的場次則以四十五或五十五場為一般基準。換句話說，由五組分別在東西基本盤兩個劇場❸各自演出兩檔公演，便構成了寶塚年度公演行程的基礎。

寶塚大劇場公演與東京寶塚劇場公演的演出期程安排妥當之後，再於行程中填入寶塚船首演藝廳（Takarazuka Bow Hall）、東京特別公演等寶塚主辦公演，以及全國巡迴公演、博多座公演等銷售給其他公司的非寶塚主辦公演檔

期，這個部分也會考量五組之間演出場次的公平程度進行配置、拍板定案該年度的歌劇公演行程。

專科，是珍貴的寶藏

寶塚歌劇團的學生們基本上會配屬於花、月、雪、星、宙組其中一組，而一部分的資深前輩好手，則配屬於「專科」。

專科生如同其名稱字面所示，是由善於「歌唱」「西洋舞蹈」「日本舞蹈」或「戲劇」的學生組成，在前述五組的公演中，畫龍點睛地特別客串演出。

（不過，前雪組首席明星、現亦擔任歌劇團理事職務的轟悠〔TODOROKI Yu〕❹，則以專科生身分擔綱主角）。

在這種狀況下，專科生通常會在戲劇演出中擔綱「內心戲份重、老練的配角」，肩負凝聚舞台戲劇張力的重責大任。因此，部分專科生在特定劇作家

（編劇）或導演的作品中，可以說被賦予某些角色；但相對於此，也會出現某些專科生長期無法登上舞台的殘酷現實。

此外，專科生基本上只會參與**前物**（戲劇演出）表演，但善於歌唱或舞蹈的專科生也會被起用參與**後物**（歌舞秀）演出，專科生對於製作人來說，可說是非常重要的寶藏。近年，在歌劇團內也正式導入屆齡退休制度，專科也被世代交替的浪潮所波及；尤其是在戲劇創作上，令人產生了日後要確保有人可擔綱演出「分量吃重的老練配角」將更為困難的疑慮。

組別更替及舞台新生的分配

所謂**組別更替**，指的是在寶塚歌劇團內定期實施的**人事異動**。像是從花組轉到宙組等組別調動，或是從隸屬於五組其中之一轉到專科，也可能由專科調動至五組其中之一（大多是就任該組組長、副組長的狀況）等模式來執行。把

寶塚的組別更替想成是職業棒球選手轉隊，應該就很容易理解了。

而實施組別更替最大的原因，在於必須確保花、月、雪、星、宙組間的平衡。

學生們配合所屬組別首席明星的退團時間，來安排自己個人退團時程的案例極多，因此萬一發生極端的情況，可能會出現一次將近十人同時退團的狀況。如此一來，該組的學生人數可能一次減少一○％以上，為了維持劇團經營的順暢，「確保各組人數」可說是先決條件。

此外，除了「量」之外，維持「質」的平衡也是進行組別更替的理由之一。

退團者如果是年輕的配角級團員，雖然不會造成太大的問題，若是二番手、三番手等級的學生突然退團，或是具有新人公演主演經驗者將來有望成為組內首席明星的學生退團，對管理該組的製作人而言可是大事一樁。當然也有可能由內部晉升，但藉由組別更替的機會，從他組得到首席明星候選人，也

是必須納入考量的因素。

　因此，寶塚歌劇團的製作人除了自己管理的組別之外，也會到其他四組的公演或是排練場露臉，有必要如同職業棒球的球探一般，「目光如炬，緊迫盯人」的原因也在此。

　然而，在經過組別更替後，不僅會使得原本組內的**年資順位**（編按：依照入團先後排名）產生變化，帶來良性競爭等正面效果之餘，往往還會帶來「嫉妒、憎恨、失望」等負面情緒與影響。受影響的不僅是學生本人，還會直接在支持寶塚的粉絲圈裏引發各種風波。對需要思考各組整體營運的製作人來說，實在是令人頭痛的問題。

　另一方面，所謂的組別分配，指的是將由寶塚音樂學校畢業、進入歌劇團的**舞台新生**（目前新生人數為每屆四十人），分發、分配到各組一事。

進入歌劇團後，舞台新生（進入歌劇團的同期生）將全員共同演出一部作品。雖說是演出，但也僅只於參加歌舞秀的**火箭舞**（kick line dance，寶塚固定用語）⑮與終場的**遊行**（parade）以及**團體謝幕**⑯的演出（除此之外，再加上在演出一開始公開的**口上**，即在舞台上展露口條向觀眾招呼寒暄。由全體舞台新生表演的火箭舞與首次公開的口上，是舞台新生公演的特點）。

之後，舞台新生便會被分配到各組，而決定新生們組別歸屬的正是製作人們，也就是經由製作人協商合議來定案。這個過程如果也用職業棒球來比喻，應該就好比是「新人選秀會」吧。

能夠召開組別配置會議的前提，是各組的製作人必須針對自己管理的組別進行戰力分析；因為必須明確了解自家組別應該補強之處。

戰力不足的部分是男役或是娘役？組員的入團年度有無太過集中等矛盾？需要舞者？還是歌手？經過上列分析後，再將之後預定退團者名單、前述組別

更替的人事異動納入考量，讓自家組別需要補強之處更形明確。

像是職業棒球的新人選秀會，不足的是投手？或想補強外野手？要選擇具備即戰力的成年選手？或是需要培訓的高中生選手？媒體經常報導諸如此類的各職棒球隊補強重點，與各隊教練可能指名的順位名單預測，同樣的狀況也會在寶塚歌劇團發生（不過，不允許如同職業棒球的「逆指名」❶）。

因此，在組別分配會議中，雖然是由製作人進行「指名」，但仍會將學生們的成績納入考量，盡量讓五組之間的成績指標不要產生差異與偏頗，以進行組員名單的調整。

若是各組分別需要補強之處沒有重疊，應該就不會發生複數的製作人加入戰局競爭同一名舞台新生的「重複指名」狀況，若發生了重複指名的情形，則由製作人彼此之間進行協調。而此時決定的重要關鍵，是製作人對於該名學生的實力到底具體掌握至何種程度。不僅是舞台首次公演，頻繁地前往觀察學生

們就讀寶塚音樂學校時，在文化祭 ⑱ 舞台表演或術科考試的表現，判斷評估對方能否成為自己組內戰力是極為重要的。

這是我的經驗，我注意到某位在寶塚音樂學校的文化祭不是擔任主角，而是負責內心戲份吃重、畫龍點睛的配角，在「新人選秀會」中，對這位擅長戲劇演出的娘役學生做了「第一指名」，想不到，竟然在沒有任何競爭的狀況下，由星組順利爭取到這名學生。當時雖然覺得這名學生在歌唱方面稍微有些問題，但我認為她是非常適合與前一學期年度配屬到星組、發展潛力無窮的男役（如同預期地，她正是日後挑起寶塚發展重任的首席明星柚希禮音

〔YUZUKI Reon〕 ⑲ ）搭配演對手戲，因而竭力爭取的難得逸才。

她就是陽月華（HIZUKI Hana）。雖然花了比預想更長的時間，但在歷經由星組轉至宙組的組別更替後，終於可喜可賀地成為宙組娘役首席明星。

寶塚大劇場與東京寶塚劇場

接下來，為各位介紹寶塚歌劇發展的主要根據地，也就是寶塚大劇場與東京寶塚劇場。

寶塚大劇場的觀眾座席數為二五五〇席、東京寶塚劇場觀眾座席數則為二〇六九席，兩者皆為寶塚歌劇的專用劇場。

寶塚大劇場雖為阪急電鐵公司自有，但東京寶塚劇場的所有者為東寶股份有限公司，由阪急向東寶租借此場地進行演出。這二座劇場在紀錄上每年分別吸引約一百萬人次的觀眾（編按：合計約二百萬人次）。寶塚歌劇事業年度總觀眾人數二百五十萬人次中，來自這二座劇場的觀眾約占八成，對於事業整體來說，是非常重要的主力。

過去，東京寶塚劇場的**公演權**（主辦權）雖然長期為東寶股份有限公司所持有，但藉二〇〇一年新東京寶塚劇場開幕為契機 [20]，全面保障阪急於此劇場

的演出主辦權；此舉令歌劇事業的獲利能力成長，帶動歌劇事業部在阪急集團內部的地位更加提升。

這二座劇場由總經理為負責人常駐在劇場辦公，指揮領導劇場的管理以及業務營運。而劇場總經理在業務營運面上的重要議題，便是確保包場演出的場次與鞏固與贊助者之間的互動關係。

包場演出若是落在周六、周日及其他國定假日的演出場次，雖然演出票券販售的獲利回收率多少會降低一點，但可以靠著以伴手禮為主的販售與飲食銷售彌補，而且藉由團體包場讓周末假日的票券銷售一空，便可以引導散客觀眾購買票券銷售速度較慢的平日演出場次，以提升該檔公演整體的售票率為目標。

此外，減少光靠個人散客觀眾便能夠撐起整體票房的首席明星退團公演、《凡爾賽玫瑰》等暢銷作品公演的包場演出場次等行銷策略的執行面上，這二座劇場的總經理與擔任舞台作品創作的寶塚歌劇團之間，需要非常密切的溝通

與合作。

我也曾經擔任過寶塚總經理一職，除了上述的工作重點之外，所重視的自不待言，當然是「傾聽觀眾第一手的聲音，不僅是業務銷售面、也要針對作品創作方向提出回饋意見」。大劇場演出開演前、散場後都要盡量站在劇場的**結界**（出入口）㉑，迎接與目送前來劇場觀賞演出的觀眾們。此外，在上半場的戲劇演出與下半場的歌舞秀之間的中場休息時間，在劇場大廳來回走動、傾聽觀眾的聲音與意見。

觀眾們對於寶塚歌劇作品有何評價？

當時擔任總經理的我在劇場內來回走動時，熟稔的觀眾就會向我跑過來。

此時所聽到的觀眾意見是非常寶貴的。

「這次的戲劇演出，劇本非常好、音樂也很棒！」聽到觀眾的正面評價，才這麼一想，卻又聽到「不過啊，明星某某某，好像有點不夠帥氣喔！」其

實，這是最糟的負評。在寶塚歌劇的世界，首席明星「一站出來登台亮相」

（就讓人覺得有股帥勁）這件事，可是公演要能夠成功的絕對條件。

換句話說，相較之下，「劇本荒腔走板，但是首席明星某某某真的好帥！

為了看她的眼神秋波和決鬥場景，我會常常來大劇場！」才是更為正面的好

評。事實上，也是得到這種觀眾回饋的作品票房銷售狀況較佳。

寶塚大劇場與東京寶塚劇場，有著其他劇場所沒有的重大特徵的舞台設備。

那就是**大階梯**與**銀橋**。

大階梯是寶塚的象徵，每一段台階的踏面深度約二十四公分㉒，共計二十

六階；通常用在歌舞秀演出中的終場和遊行橋段中。首席明星身背大型羽毛舞

台裝束，由大階梯英姿颯爽地往下走的畫面，可說是寶塚歌劇公演的高潮，我

想應該有很多人在電視上看過這一幕。

大階梯平常是緊貼著牆壁，收納在舞台的最深處。雖然進入觀眾的視線時已經呈現為「階梯」狀態，但在收納歸位時，為了「節省空間」，是以幾乎垂直的方式疊放。

從垂直收納疊放的狀態到展開成為「階梯」約需時二分二十秒。其間舞台會被大幕遮蔽，明星們則在大幕前載歌載舞，在舞台深處的「大階梯」則緩緩地開展成形。

銀橋❷則是區隔樂池與觀眾席最前排、寬約一百二十公分的**突出幕前式舞台**（apron stage），能夠「跨越」銀橋，正是身為寶塚明星的證明。製作人賦予自己屬意力薦的學生跨越銀橋的角色；對為寶塚明星加油打氣的粉絲團而言，自己喜愛的寶塚學生若能跨越銀橋，表示他們朝著成為首席明星的目標又更近一步，目睹這一幕是令人感到安心踏實的瞬間，因此銀橋是非常具有象徵意義的重要舞台裝置。

活躍於多元領域的畢業生們

二〇一四年，是值得紀念的寶塚歌劇團創團一百周年。而紀念一百周年的特別活動，不僅在歌劇團發展的主要根據地寶塚大劇場等地舉辦，電視的談話·綜藝節目也連日都有寶塚一百周年相關單元。

而擔任「慶典盛宴」核心要角的是「畢業生」，也就是寶塚歌劇團的學姊前輩們。

提到寶塚學姊畢業生時，各位會想到誰呢？

當然還是活躍於電視圈或舞台戲劇的「女明星」們吧。其中具有代表的校友，應該是曾經耀眼地被選為「理想女性上司形象」第一名的天海祐希，以及在相同的票選排行中得到第三名的真矢美季吧。

這兩位都曾經是寶塚的**首席明星**（top star）❷❹，是**退團**（畢業）之後仍持

續活躍於第一線的巨星（super star）。即便曾經身為寶塚男役演員，但獲得認

同為「理想的上司」形象，讓人感受到寶塚歌劇的威力與深奧。

除此之外，還有引起昭和時代《凡爾賽玫瑰》旋風❷的榛名由梨

（HARUNA Yuri）❷、鳳蘭（OHTORI Ran）❷，大地真央（DAICHI Mao）❷與

黑木瞳這對月組黃金搭檔、以及被山田洋次導演慧眼發掘的檀麗，還有我擔任

星組製作人時隸屬星組成員、之後擔任NHK「歌唱大姊姊」的拜田祥子

（HAIDA Shoko）❷等人，確實有為數眾多的寶塚畢業學姊們活躍於戲劇舞台或

電視圈。

關於拜田祥子，雖然其歌唱實力自寶塚音樂學校時代即備受肯定，但其他

方面的成績並不突出，再加上其當時內向靦腆、不善於在人前自我表現的性

格，在此之前的公演中未受青睞，不曾得到過任何角色。

當時身為製作人的我，懷抱著希望她能夠成為星組主力歌手的願望，提拔

她在大作《凡爾賽玫瑰二○○一》中擔任「**艾托伊爾**」[31]一角。

在寶塚歌劇演出中的艾托伊爾，是在歌舞秀終場遊行橋段拉開序幕時，第一個演唱歌曲（通常為當次歌舞秀之主題歌）的重要角色，會由組內歌唱力特別優秀的年輕娘役演員擔任此角。當時，拜田祥子入團第三年，在該次公演中也是幾乎沒有一句台詞的狀況，因此由她擔任艾托伊爾，真的可說是破格拔擢的人事安排。

當時有許多批判的聲音，像是「時機尚未成熟」「為什麼是她」傳到我耳朵裏，但我平常就在排練場的練習中確實掌握學生們的實力，因此不以為意也不為所動。

如同我所預期的，她克服排除壓力，出色地完成了艾托伊爾的角色任務；在接下來的《亂世佳人》全國巡演中，也理所當然地贏得了吃重的角色戲分。

這個珍貴的經驗，成為讓內向靦腆、不善於在人前自我表現的千琴姬花

（CHIKOTO Himeka，編按：拜田祥子寶塚歌劇團時代的藝名）大變身的契機，我認為此經驗累積與兩年後她能夠擔任NHK的「歌唱大姊姊」一事也是息息相關的。

在本章開頭之處、言及香盤表發表時也曾提到，製作人經由角色分配的工作，成為左右學生們將來發展的重大轉機。因此，平常就要到排練期間的排練場、公演期間的劇場等「現場」去感受學生們的節奏步調，並且認知到充分溝通是非常重要的。

這些經驗在我日後歷任掌管後台業務的寶塚舞台劇場部長、或是寶塚大劇場的總經理等職務時，成為我進行現場經營管理的基礎。

娛樂作品的「表」和「裏」

寶塚歌劇等娛樂（entertainment）作品在製作過程中皆有「表」和「裏」。

所謂「裏」，指的即是「後台」業務。以舞台戲劇售票演出為例，後台業務泛指所有「大型舞台道具、小型舞台道具、燈光、音響、舞台背景設計、舞台監督（編按：寶塚稱為舞台進行）」等在幕後扮演「賢內助」角色的工作。

而在寶塚歌劇中特別值得注意的，便是豪華絢爛的舞台服裝，以及將燦爛奪目的舞台服裝映照襯托至最大極限的舞台燈光。舞台服裝以使用晶亮閃爍的亮片，或是在無數細節追求極致的裝飾品為特徵，在其他的舞台戲劇作品中，確實難以見到的「訴諸視覺印象」與「強調非日常性」等特點，這正是寶塚歌劇在劇目與市場上具備絕對差異化的重要因素。此外，即使乍看之下是相同的舞台服裝，也會因學生（演出者）的輩份層級而在設計或裝飾品上有些細微而富深意的差異，而粉絲社群也會發現、理解這些不同之處。粉絲們會著眼於這些劇本、節目單上所沒有登載的細節所透露的弦外之音，在每次的公演隨其變化而心情起伏。

其實寶塚歌劇經營模式的重大特徵之一，便是上述的後台業務，全數由寶塚舞台股份有限公司這家阪急電鐵的子公司**內部自製**（當然，在時間條件限制下，也有不得已外包的狀況，但發包者一定是寶塚舞台股份有限公司❸❷）。

附加說明，寶塚歌劇的經營體系的架構，目前所提到的創作（相當於製作人角色的寶塚歌劇團）、製作（寶塚舞台股份有限公司），以及另外一個經營要角也就是銷售、業務（阪急電鐵股份有限公司歌劇事業部），此三者在阪急集團這個大框架中其實是一體的。

換句話說，寶塚歌劇的經營模式中，「創造（創作與歌劇團）、執行（製作與寶塚舞台）、販賣（銷售‧業務與阪急電鐵）」三者的關係是以一條龍式的、毫無效率浪費的垂直統合系統方式建構而成。

而這一點，正是寶塚歌劇團能夠成長茁壯為獨一無二「娛樂事業」的最大

成功因素。

接下來的第二章從上述的寶塚歌劇團相關基本知識為基礎，詳細說明一條龍式的商業模式。

譯注：

❶ 在寶塚稱為「學生」：因寶塚成員皆為寶塚音樂學校之學生。

❷ 寶塚大劇場：位於兵庫縣寶塚市。

❸ 二番手：排名第二的演員。

❹ 三番手：排名第三的演員。

❺ 男役十年：擔任男角的寶塚團員自入團至成為獨當一面的首席明星，平均需要十年。

❻ 與異性更容易討論自己去留問題：由阪急集團派任之各組製作人通常為男性。

❼ 《黃金法老王》：暫譯，原名『黃金のファラオ』。

❽ 朝海光：一九九一年進入寶塚歌劇團，二〇〇二年就任雪組男役首席明星，二〇〇六年退團。

❾ 椿花呂火：一九九五年進入寶塚歌劇團，二〇〇三年退團。

❿ 真飛聖：一九九五年進入寶塚歌劇團，二〇〇八年成為花組男役首席明星，二〇一一年退團。

⓫ 博多座：位於福岡縣福岡市博多區的劇場。

⓬ 減少其退團公演檔期的團體客包場演出場次以提升獲利收益率：藉此增加散客售票數量。

⓭ 東西二大基本盤劇場：東即東京寶塚劇場，西即寶塚大劇場。

⓮ 轟悠：一九八五年進入寶塚歌劇團，一九九七年成為雪組首席明星，二〇〇二年轉至專科，在二〇一五年月組公演《亂世佳人》中以專科生身分演出白瑞德一角。

⓯ 火箭舞：The Rockettes，中文或譯為火箭女郎舞蹈團，一九二五年成立於美國密蘇里州聖路易市。自一九三二年起，該舞蹈團每年都會在紐約無線電城音樂廳（Radio City Music Hall）演出。Kick line dance為該團代表舞步，舞者排成一列，整齊畫一地抬步踢腿，中文無固定譯名，或稱為大腿舞。寶塚稱此舞步為火箭舞，應是自The Rockettes的團名而來，此舞步為寶塚歌舞秀中的固定橋段。

⓰ 團體謝幕：寶塚歌舞秀的終場橋段，參與演出者換穿最後一套極為華麗、飾有羽毛的舞台裝，由舞台大台階依序而下，演唱該次歌舞秀主題旋律，最後向觀眾謝幕。

⑰ 逆指名：一九九三至二〇〇七年，日本職棒實施的新人選拔制度，選秀排名名列前茅的選手可指名加入自己所希望的球隊。因與由球隊指名的制度相反，故稱為逆指名，現已廢止。

⑱ 文化祭：類似台灣的校慶活動。

⑲ 柚希禮音：一九九九年入團，二〇〇九年晉升星組首席男役，二〇一五年退團。二〇一三年率星組赴台進行寶塚第一次台灣公演，二〇一五年退團公演，包含日本各地與台灣實況轉播，共有兩萬六千名觀眾同時觀賞；演出結束後，在東京寶塚劇場前舉行的歡送遊行，共有一萬兩千人參加，創下寶塚的最高紀錄。

⑳ 東京寶塚劇場：一九三四年開館，因建築老舊，於一九九七年底至二〇〇〇年閉館整修，二〇〇一年重新開幕。

㉑ 結界：此字本為佛教用語，指聖與俗的分界，引申為出入口。

㉒ 大階梯：樓梯可分為踏面與踢面，踏面為腳踏的接觸面，踢面則為與接觸面垂直的豎立面。一般來說，考慮到成人步輻，樓梯踏面深度約在二十五至三十二公分之間，相較之下，寶塚大階梯踏面深度為二十四公分，可說極為狹窄。

㉓ 銀橋：主舞台與銀橋之間橢圓形區域即為樂池，一般劇場並無銀橋這段舞台。寶塚在國家戲劇院進行台灣公演時，是將樂池覆蓋，明星從主舞台走到樂池處與觀眾互動。

（詳見【圖1】）

❷❹ 首席明星（top star）：寶塚稱挑大樑者為首席明星，與後句的巨星（super star）呼應。

❷❺ 《凡爾賽玫瑰》：寶塚經典劇目，一九七四年首演，一九七四年至七六年間由花、月、雪、星四組分別演出，累計觀眾人次為一百四十萬人，一九七四年的首演獲得熱烈迴響，並引爆空前的寶塚風潮。作品產生當時的時空背景是由於一九七〇年代初期寶塚雖然人才輩出，但在電視機的普及與休閒娛樂活動多樣化的影響下，劇團經營開始出現赤字，劇團相關人員體認到依靠舊有製作體制無法回應觀眾喜好與需求，因而有招聘外部導演、挑選新題材之議，《凡爾賽玫瑰》便是在此種情況下的產物；而寶塚在此之前幾乎沒有改編漫畫作品的前例，因此，決定劇目時受到許多反對與批判的聲浪。擔任首演導演、本身亦為演員的長谷川一夫，具有日本歌舞伎女形的訓練背景，後跨行至電影圈發

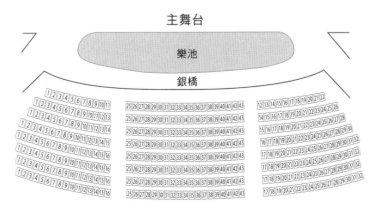

主舞台

樂池

銀橋

【圖1】銀橋位置示意圖

展，於執導此劇時，對於演員的動作指導及燈光都下了極大功夫，這些努力現在也成為此劇固定的演出傳統。

㉖ 榛名由梨：一九六三年入團，一九七三年與一九七五年陸續晉升月組及花組男役首席明星，一九八二年轉至寶塚專科，一九八八年退團後活躍於戲劇舞台。退團後仍指導後進。

㉗ 鳳蘭：曾任星組男役首席明星，退團後活躍於音樂劇、舞台戲劇之演出。於昭和版《凡爾賽玫瑰》擔任菲爾遜一角。

㉘ 大地真央：一九七三年入團，一九八二年晉升月組男役首席明星，一九八四年退團後活躍於音樂劇、影劇圈。

㉙ 拜田祥子：一九九八年入團，二〇〇二年退團之後，擔任ＮＨＫ學齡前幼兒節目《與媽媽一起》（『おかあさんといっしょ』）第十九代「歌唱大姊姊」，與「歌唱大哥哥」一起主持節目。

㉚ 艾托伊爾：法文 etoile 一字之音譯，星星之意。

㉛ 寶塚舞台股份有限公司：承製寶塚歌劇團作品的後台業務；若寶塚舞台受限於時間、壓力，有需要時，才會發包給其他外部廠商。

第二章

寶塚歌劇團的商業模式

創業初期（草創期）戰略

位於兵庫縣南部的寶塚，據傳是於鎌倉時代開湯、歷史悠久的溫泉鄉。現在的溫泉，則據說是始於一八八四年於武庫川右岸所發現的溫泉泉源，一八九七年阪鶴鐵路（現在的JR福知山線）開業，許多希望藉由泡溫泉達到療養功效的旅客得以造訪此地，一躍成為知名的溫泉勝地。

換句話說，一九一〇年箕面有馬電氣化鐵路（現在的阪急寶塚線）開業，為了招攬搭乘鐵路的旅客，而於一九一一年在武庫川左岸開發「寶塚新溫泉」、由小林一三所領軍的阪急，在寶塚溫泉的開發上可說是「後發」的參加企業。

順帶一提，當時的公司名稱之所以放入「有馬」二字，是因當初原本計畫將鐵路路線延伸至位於寶塚市西方的有馬溫泉❶。但若鐵路開通，選擇不在當地住宿而當日來回的旅客將會增加，因此遭到溫泉業者的反對；以及此段路線

將穿山越嶺，預計將提升工程困難度與建造經費，將鐵路路線延伸至有馬的計畫因而受挫遭到擱置。

而且，雖然有以附設於上述寶塚新溫泉的形式開業的日本第一座室內游泳池，卻因禁止男女混泳不受歡迎而關閉。將原本的更衣室改為舞台，泳池則改裝為觀眾席而成的「劇場」，當成溫泉地的集客娛樂設施；從當時極受歡迎的三越少年音樂隊❷得到靈感，而於一九一三年所創立的寶塚唱歌隊就是寶塚歌劇團的前身。換句話說，寶塚歌劇是由「溫泉地的餘興節目」為起點揭開歷史的序幕。

其後，由於寶塚新溫泉的觀光客可以免費觀賞歌劇團的演出，欣賞歌劇演出的觀眾人數因而逐漸緩慢增加。一九一八年於東京進行公演，翌年則成立寶塚少女歌劇團。一九二一年因公演場次增加，歌劇團因而擴編增設為花組、月組的兩組形式，一九二四年觀眾容納人數三千人的寶塚大劇場開幕及歌劇團第

三組雪組誕生，一九二五年年度間進行了十二檔節目的公演等，這是寶塚歌劇

團大致上的初期歷史。

寶塚歌劇團自創立之初，並沒有追求歌劇事業的利潤，而是定位在「為阪

急電鐵本業的鐵路運輸事業招攬旅客」的策略非常明確。因此能以「增加消費

者」為基本策略。相較於一檔公演的獲利率，更重要的是如何讓公演能夠一年

到頭在策略上更具優勢。因此我們可以說，草創時期寶塚歌劇所被交託的任

務，是希望其能夠幫助阪急本業之鐵路運輸事業的發展。

此外，加上劇場與劇團是以此行銷策略為前提的形式而存在，且以增加消

費者、經年常態公演為目標的必要條件，如舞台製作與作品創作、以及行銷販

售等主要業務也集中至寶塚，此地就成為歌劇團發展的根據地。

回顧前述的發展過程，各位應該能夠理解寶塚歌劇的誕生與創業初期的組

織與策略定位，是複數的「偶然」重疊下的產物。

且讓我們再重複一次，阪急身為市場後進，做為招攬鐵路運輸事業旅客的

策略之一而開發溫泉、室內游泳池因禁止男女混泳不受歡迎而關門大吉，明明

有各種可能，小林一三卻偏偏發想將歇業的游泳池改裝成劇場。而後小林又靈

光一閃，將當時流行的少男歌唱隊的少女版當成溫泉地攬客的餘興娛樂。

這些偶然交錯重疊在一起，啟動了寶塚歌劇歷史的開端。

由安逸的立足點延伸而出的獨特利基市場定位

此一草創時期以來的定位，是不問寶塚歌劇其獨立事業性（和獲利能力）

的「安逸立足點」，即便劇場整天空蕩蕩、是萬年赤字體質，但對阪急集團來

說，仍是如同廣告招牌的存在；而且被視為領先時代、經營者個人贊助支持藝

文活動的「消遣」❸，以日本關西圈為中心逐漸受到社會的認同。

而寶塚歌劇「女扮男裝」的男役，這種全世界獨一無二的演出形式，開拓出「只有內行人才知道」、極為小眾的超級利基市場。配合先前所提到的「安逸立足點」，確立了獨特的市場定位。

在如此的內部和外部環境影響之下，寶塚歌劇僅是持續追求競爭優勢的源頭，當時則被許多外部評論家大肆揶揄此種經營模式，是小孩子的「才藝發表會」「園遊會」。

時至今日，也許有許多人可以理解這正是維持競爭優勢的源頭，當時則被許多外部評論家大肆揶揄此種經營模式，是小孩子的「才藝發表會」「園遊會」。

由於寶塚歌劇事業本身注重獲利能力的必要性低，招徠旅客以追求鐵路運費收入極大化才是其經營目的，必然會追求增加其公演場次。相應於此，因經營歌劇事業所產生的經費赤字，與既存的職業棒球隊阪急勇士隊（Hankyu Braves）入不敷出的經費缺口相同，都被當成是阪急總公司的廣告宣傳費加以

吸收。

另一方面，在「盡量增加公演場次數」的大旗下，舞台服裝、道具的製作工場、歌劇團行政辦公室、排練場、攝影棚，以及寶塚音樂學校等周邊設施，都集中設置於寶塚大劇場附近。這也和形成寶塚獨特且垂直整合度高的經營模式息息相關。

單一集中此種機能的運作模式，對於強化寶塚歌劇事業能夠成為阪急集團「第三支柱」❹ 必要且充分條件的「自主製作、主辦售票節目」營運方式，有著莫大貢獻。

導致必須變革的外部環境變化

不過，原本由阪急電鐵設立、自創業以來即有獨特定位的寶塚歌劇，歷經歲月變遷目前成為阪急集團舉足輕重的核心事業，搖身一變成為牽動日本、

不，其實是世界娛樂產業的一大事業體。

寶塚歌劇雖得利於無競爭關係的獨特市場定位，但因環繞阪急電鐵主力事業的外部環境變動，不論接受與否，寶塚歌劇的立足點也必須面臨變化的挑戰。其中特別重大的外部環境變化包括：

①一九八五年的國營鐵路民營化，伴隨ＪＲ集團❺誕生而來的鐵路運輸產業競爭。

②因少子高齡化造成鐵路沿線人口減少，導致鐵路事業與不動產事業的成長趨緩。

除了以上激烈的外部環境變化之外，再加上包含股東在內的利害關係者，嚴格確認集團內各部門個別收支狀況的時代已然到來；隸屬阪急集團的寶塚歌

劇事業「相對於（過去）而言」，也面臨不得不提升其獲利率的狀況。

面對此種事態發展，而陸續提出推行的策略則有以下三項：

①五組化（花、月、雪、星、宙組。最新成立的宙組誕生於一九九八年）

②隨東京寶塚劇場改建而建立的主辦售票節目年度化（自二〇〇一年起）

③擴充地方公演場次

其中尤其是第一和第二項，希望質量並重以充實「主辦售票演出」的內容。在本書後續章節將會有詳細說明，在售票演出產業中，擁有主辦權具有極其重要的意涵，擁有主辦售票演出之執行體系與否，是決定其事業成敗的重要關鍵。

由此角度觀之，不僅是寶塚歌劇事業在其未被要求獲利能力與事業主體性

的時代，所培養出來的「創作、製作、銷售」之垂直整合型一條龍式的商業模式，藉由收購原創作品著作權的商業系統、以及活用泡沫經濟時期，在日本全國各地陸續成立的「公共表演廳」，來實現「實質上的長銷化演出」等複合式的經營戰略，得以實行將自主製作與主辦售票演出的優點，發揮到淋漓盡致的措施與策略。

臨門一腳促成寶塚歌劇活躍的「公共表演廳」濫建

將關注焦點先由「創作、製作、銷售」的商業模式與著作權相關議題移開，接下來，針對在泡沫經濟時代濫建於日本各地的公共演藝廳與寶塚歌劇事業的成長之間的深刻關連加以說明。

在我剛開始接觸娛樂產業的一九八〇年代至九〇年代之間，與文化發展相關的重大趨勢於日本各地正方興未艾。其中，由文化相關的公部門預算之金額

變化來看，相較於一九八三年相關預算約為二四〇〇億日圓，一九九三年該預算金額急遽增加為八七〇〇億日圓。此時期恰好與泡沫經濟時代重疊，舉全國之力，以「縣市鄉鎮的時代」「由物質富足轉向心靈富足」等理念為基礎，在文化相關建設上投入了前所未有的高額預算。

那麼，這些預算的使用方式為何？

這個時期的「公立演藝廳」濫建狀況（日後被批評為「蚊子館政策」）有許多資料可循。

一九七五年約有五二〇座公立演藝廳，至一九九六年則約有一八七〇座，約二十年內數量增加了三倍以上。此外，其中尤其是公立演藝廳和劇場數量增加最多的一九八四年，一年之間就有九十三座場館開幕，平均計算下來每四天就可以完成一座演藝廳或劇場（《現代戲劇田野調查》，暫譯，原書名『現代演劇のフィールドワーク』，佐藤郁哉，一九九九年）。

大量建造公立場館的結果，又引發了何種後續發展？

受到充裕的預算與地方政府之間無謂的競爭意識影響，多數花費數十億日圓興建的專門演藝廳和劇場與耗資數百億日圓所建設的公共演藝廳，年度使用率都僅為五〇％左右的慘狀。

不光是使用率而已❻，究其用途❼，投入高額預算所興建的「歌劇專用」劇場，卻做為演歌歌手的售票演出使用；具備功能極為完善舞台裝置的演藝廳，則淪為「市民卡拉ＯＫ大會」或「公司行號職工福利聯歡活動」的場地之用，實際用途與原本所設計的使用目的大相逕庭。

前述引用著作的作者佐藤郁哉評論此種狀況「在日本，藝術與非都會區的文化在雙方仍抱持著落差與分歧的狀況下相遇」，而感嘆這是不幸。

意即不是眼所能見的硬體（場館建築），而是雖為無形、卻能擁獲掌握人心的軟體（節目），才能達成活化地方區域的目的；關鍵在於能否確保、培育

對這個事實有所理解的製作人或策展人。

而對於此類空有硬體建設，但演出軟體呈現慢性不足狀態的「非都會區演藝廳和劇場」而言，寶塚歌劇售票演出的地位是相當崇高的。能夠自主規畫籌辦許多售票演出的公立場館仍屬少數，可以穩定常態性地集客且累積銷售額及淨利的寶塚歌劇公演，是這些公立場館欣羨的目標。

由此可知，寶塚歌劇的地方巡演售票演出成為歌劇事業的重要收益來源，就經營管理面而言，其地位逐漸提升。

演出行程主幹：寶塚大劇場公演與東京寶塚劇場公演

針對第一章也曾提到的寶塚歌劇年度行程，再度稍加詳細說明。

第一，最先決定的是「聖地」寶塚大劇場與東京寶塚劇場的年度演出行程。主公演是銷售額和淨利的支柱，因此在決定完整的歌劇公演行程時，這兩

個劇場的演出日期是最優先考慮的對象。

寶塚大劇場每年的年初公演，是於一月一日元旦進行首演。

元旦當天，演員（學生）與工作人員會齊聚寶塚歌劇團排練場舉行新春團拜，並在大劇場大廳與觀眾及顧客進行同賀新年的儀式❽、祈願新年健康順利，下午一點則拉開首演的序幕。這是寶塚歌劇一年的開端。

在寶塚大劇場，目前每年會進行九或十檔公演，此外，於另一主公演場地東京寶塚劇場，則會在寶塚大劇場公演不久之後，接續演出同一檔作品❾。

過去這兩個主要公演之間曾經夾著其他的演出場次，以相對來說間隔較長的時間舉行。因此，對於寶塚大劇場的演出效果有所不滿的導演會動手修改創作、尤其是在歌舞秀的部分更替編排與場景等，因而所花費的多餘成本，對於身為主辦單位的阪急電鐵來說是一大問題。

不過，隨著場景或表演更動之故，那些已經在寶塚大劇場觀賞過演出的關

西粉絲社群，受到好奇心驅使而想看看有哪些變動因而大舉遠征東京，成為「營業額與利潤增加因素」，我想也是不爭的事實。實際上，寶塚粉絲們前往東京或其他城鎮之際，也經常是以觀賞寶塚演出為主的觀光旅行為樂。

舞台管理可能產生哪些問題

寶塚大劇場公演的排練時間大約是四十天，在如此短的期間之內，要完成**前物**（戲劇演出）與**後物**（歌舞秀）二部作品。身為製作人的我們，在到排練開始之前的準備期間，必須要確認劇本、決定角色編派、與負責音樂、美術的其他工作人員開會討論相關事宜，並進行預算分配等種種業務。各項工作中最讓人耗費心思的，便是能否讓諸事都在控制之中、從排練開始如何能夠毫無意外狀況地順利迎接首演。意外狀況中最令人擔憂的，便是因演出人員受傷或生病而造成的停演。這本來是不該發生的狀況，但為了以防萬一，每檔公演都會

預先準備好**替角表**。

扮演主角的首役明星的替角，當然是**二番手**（第二主角），在明星制度以下的階級皆相同，會由排名緊鄰其下的學生來擔任替角。戲劇演出中各人的角色分配事先已經決定，因此較為單純，但歌舞秀中每個場景變化的角色更替極為頻繁，因此**替角表**也相應地變得極為複雜。

話雖如此，這張替角表派上用場的狀況極為複雜。身為專業表演者的寶塚學生們，如果不是碰上天大的狀況是絕對不會停演的。一旦讓舞台演出開了一次天窗，無論有多麼光明正大的理由，固然難免會讓人擔心是否會影響下次演出的角色分配而感到不安；但更重要理由在於，我曾經無數次看到學生們展露出「因為是自己最喜歡的舞台表演，所以不想缺席，也不想讓已經買票的粉絲感到困擾或擔心」的強烈意志。

我在擔任星組製作人時的星組首席男役明星稔幸（MINORU Kou）❿，在寶塚生涯中可謂最重要的「告別演出」期間右手手腕骨折，卻完全沒有對外公開發布此一消息而出色地完成《凡爾賽玫瑰》「奧斯卡」的角色。

此外，她在此之前的東京赤坂ＡＣＴ劇場公演中，腳踝受重傷，因此停演也不奇怪。原因是演出第二天時，她的鞋跟脫落，但她沒注意到而在側舞台一腳踩空階梯。

而我在圓滿完成首演後慣例的「首演酒會」，已搭乘第二天早上的班機返回大阪，但在快要抵達寶塚辦公室之前，收到意外事故的報告，立刻又馬不停蹄地趕回東京。

等我看到時，稔幸的腳已經腫成約莫兩倍大且變成紫色了。身為製作人的我，本來理所當然的工作應該是立刻進行由替角演出的各項準備，但在學生本人的強烈希望下，確認她「無論如何絕對不停演」的心意後，轉為思考該如何

做才能夠讓公演繼續下去。

因而和人仍然停留在東京的導演商量，拜託對方以盡量減輕稔幸體力負擔的方式變更演出（減少動作場面、降低舞台動作的幅度等）。導演對於自身所創作的舞台呈現雖然不容許變更，但只有在當時此種不得已的臨時狀況下，確實地回應了我所提出的需求。除此之外，還緊急從名古屋找來之前其他的首席明星受傷時負責診療照護的接骨醫生，進行應急治療措施。

結果，稔幸得以毫不缺席地演出至最後一刻。

此外，宙組第二代男役首席明星和央 Yoka（和央ようか，WAO Yoka）❶因退團公演前的演出負傷，加上之後的身體狀況不佳，告別公演時幾乎是無法登台的狀況，但仍一邊打點滴一邊持續立於舞台中央❷。

當時我擔任寶塚歌劇公演事業的課長一職，安排護士於演出期間常駐於大劇場的舞台辦公室，此外在側舞台放置輪椅，和央只要一退到側舞台便立刻給

與氧氣瓶吸入治療，再協助她乘坐輪椅由左舞台移動到右舞台。

一天有兩場公演時，兩場演出之間的空檔（約一個小時）接受點滴注射，她就以這種方式持續站在舞台上。

舞台上的突發狀況，不僅會發生在演出者身上。

寶塚歌劇根據演出的劇本來決定大型道具的組裝、分解拆卸，以及燈光和音響的程式設定；每次演出按照事先設定的編排流程，從幕拉起之際順利無事朝向終幕發展，這個流程一旦發生問題，就會引發各種的混亂。遇上這種狀況，要盡量避免演出中斷，由統籌舞台演出的舞台監督（寶塚歌劇團稱為舞台進行）❶判斷評估各項狀況，並向各個環節發出指示。

過去，我曾以這些「後台業務」的總管理者身分，負責在舞台相關的狀況

發生時進行危機處理，即使舞台後台發生狀況，只要沒有因此造成演出者與工作人員受傷，優先考慮的當然還是盡量避免演出中止的事態發生。

即使與全盛期不可同日而語，但寶塚歌劇的票券難以購得仍是事實，對常客而言，考慮到所謂舞台演出每一次的「獨特性和唯一性」，公演中止所造成的影響是表面數字一言難盡的。

當然，拉開序幕之前的排練，會盡量以事前努力避免正式演出中的發生意外狀況，也會製作為了萬一場合而準備的「狀況排除和應對方法」問答集（Q＆A），並且落實對所有工作人員進行教育訓練。

說得極端一點，寶塚歌劇特色之一的**大階梯**，即使因為出狀況而無法順利推展至舞台上，演員們還是可以模仿如同大階梯矗立在舞台上一樣，由上下的側舞台出場。

但是，卻有著無論如何都無法解決，只能讓演出中止的舞台大麻煩，我也

最害怕這種類型的舞台問題發生。

那就是一度垂下的**吊棒**（baton，懸吊物品用，通常指稱位於舞台上方的吊桿）飛不起來（即無法順利上升）的狀況。

當所懸吊的物品無法順利下降時，即使省去使用這些道具的橋段演出仍可以繼續，但已經下降的吊桿若無法回昇，舞台便不可能轉換到下個場景，更嚴重的是，無法上升的吊桿會成為舞台上的障礙物，對演出者而言，是極端危險的狀況。

順帶一提，在寶塚大劇場針對演出發生問題時，如何向觀眾說明原委，有其事先決定的特有程序。

當舞台上出狀況之際，會按照舞台監督的指示將舞台大幕落下。在這個時間點，劇場內會廣播舞台狀況的內容說明，以及預計復原所需時間的通知。

若能夠立即排除狀況，重新恢復演出當然沒問題；但若演出中斷十分鐘之

後，狀況仍舊沒有改善，劇場的最高負責人（總經理）就會到舞台上向觀眾說明相關經過並道歉。

如果再經過十分鐘問題仍未解決，此時不僅是總經理，連同當天演出組別的「組長」也會被要求至舞台上說明。演出組別的組長，相當於全體演出人員的代表，因此由組長向在場的觀眾，提出再稍待片刻的請求。

主公演以外的售票演出

接下來，讓我們來看看**主公演**（寶塚大劇場公演與東京寶塚劇場公演）以外的售票演出的狀況吧。

（編按：寶塚稱為本公演）

主公演是由擔綱組別的全體成員（約七十人左右規模）共同演出，但除此之外的公演，則將擔綱組別一分為二來進行。

「全國巡演」與「船首演藝廳→東京特別公演」的分組組合便是一例。讓

我們來看看具體的分組方式吧。

簡言之，是用二分法將一組區分為二，但製作人會根據該次公演的定位為依據來將學生分組。

「全國巡演」就利潤極大化的經營角度而言，可與主公演相提並論，具有非常重要的地位。不僅如此，全國各地的觀眾能夠在自家當地場館近距離欣賞寶塚舞台演出，在不久的將來，就會蒞臨「聖地」寶塚大劇場或是東京寶塚劇場；換句話說，全國巡演擔負著開拓新客源的重要任務。因此，寶塚歌劇門面的各組首席明星為主，也就是所謂的「明星幫」，齊聚全國巡演組進行演出。

首席明星們參加演出還有另一層意涵，首席明星參加演出與否將影響票房的銷售成績，會直接影響巡演城市主辦單位的收益，因此，有首席明星參演是不可或缺的必要條件。

位於寶塚歌劇獨特組織架構「明星制度」頂點的演員們，向地方城鎮的演

藝廳提供了親赴演出的難得機會，藉此確保在地方城市的主辦單位（節目買

家）心目中寶塚的競爭優勢。

另一方面，可稱為全國巡演同時段節目⑭的「船首演藝廳→東京特別公演

演出，其所隱含的意義為「擔負次世代重任的年輕明星的修練場」等於「選拔

場」，因此包含首席明星在內，明星幫基本上不會參加，而是由組內年輕的中

堅演員為主擔綱演出（相對的，資深前輩的專科生會特別參與演出，協助穩住

場面，並給年輕演員們磨練與刺激，這也是專科的重要任務之一）。

船首演藝廳公演的功能

首先，為各位簡單介紹「船首演藝廳」（Takarazuka Bow Hall）。

此演藝廳以鄰接寶塚大劇場的形式、於一九七八年開幕，座席數約為五百

席，「Bow」則是指「船頭」⑮。

與寶塚大劇場不同，船首演藝廳並沒有「大階梯」「銀橋」與「樂池」等具有寶塚特色的舞台裝置，在構造上與一般的演藝廳相同。

船首演藝廳與寶塚大劇場都直屬阪急電鐵、由其經營管理，年度演出節目表則大部分以歌劇售票演出為主，此外也開放給外部團體「租用」；此外，亦被做為文化祭等寶塚音樂學校相關活動的場地而具有知名度。

如同前述，經常被設定為與《全國巡演同一檔期演出的船首演藝廳公演，會起用年輕具有潛力的新人主演，因而此公演擔負著評估判斷這些潛力股演員的舞台實力、觀眾動員能力的重責大任。

尤其是對於男役明星們而言，若說獲得主公演的**新人公演**（與主公演相同的劇目，限定由入團七年以下的年輕演員演出。每檔公演中僅有一場新人公演，由於其稀有性，票券總是立刻銷售一空）的主角寶座，是第一個大難關；下一個大難關，是在船首演藝廳公演中擔任座長。在粉絲社群之間，稱船首演

藝廳為「首席明星的登龍門（編按：打開成功之門）」的緣故也在於此。

從演出的性質來看，拔擢入團年資相對資淺的年輕學生的選角安排，確實可能發生，但近年寶塚歌劇團的趨勢顯示，學生自入團到成為首席明星所需的年數較以往更長，因此，若是太早提拔年輕團員使其有擔任主角的舞台經驗，在考慮其甚至成為首席明星之前的職涯發展，以及當時所屬組別的組員構成的特徵時，在個人職涯與組際人員流動中，「長期停滯」期間拉長的可能性便增高了。

若是恰巧當時所屬組別的首席明星的年紀輕，受歡迎且具有超強的觀眾動員力，再加上二番手、三番手都是實力派。在高手雲集之下，想在主公演得到符合演員自己期待的重要角色，當然得花上相當的時間。即便二番手、三番手的明星戰力不足，亦可藉由前述的**組別更替**，讓明星由他組「轉隊」過來。

在這種狀況下最令人擔心的，便是因破格拔擢而在粉絲社群中所醞釀出的期待感是否會雷聲大雨點小，最後不了了之。在到正式成為首席明星之前，學生本人和其支持粉絲能否堅持到最後一刻？這一點令人感到不安。

無法承受現實壓力，便自寶塚畢業而進入演藝圈的狀況時而有之，對歌劇團而言，甚而曾發生無法以「好可惜」一句話帶過的嚴重事態。

而控制掌握這些狀況，也是製作人的工作中重要的一環，我們一般上班族「早點出人頭地真是可喜可賀」的通則無法一體適用的，應該就屬寶塚歌劇的世界了。

由售票演出的角度而言，船首演藝廳公演的特徵在於以年輕演員為主，加之以不像主公演「戲劇演出加上歌舞秀」兩段式演出，而是「小規模」公演，因此票券價格也設定在相對較低的價格帶❶。

換句話說，對主辦單位而言，單場演出的票房收入自然金額較低。在這樣的限制之下，當然會由成本面來進行費用控管；即便如此，要單靠船首演藝廳公演賺取利潤是非常困難的。因此，船首演藝廳演出之後，立即接續在日本青年館等場館主辦「東京特別公演」演出，藉由組合複數演出地點的巡演安排，讓演出在收益面上得以成立便是基本戰略。在前一小節提到此公演時稱其為「船首演藝廳→東京特別公演」的理由就在於此。

東京特別公演

所謂東京特別公演，是以接在寶塚船首廳或大阪梅田劇場（Theater Drama City）的公演之後的形式，在東京由阪急電鐵所主辦的售票演出。

演出場地主要是位於東京・神宮外苑前的日本青年館。日本青年館是鄰接國立競技場與神宮球場、於一九七九年開業的老字號旅館，不僅是場地使用費

等經濟面上考量，該旅館的工作人員對於寶塚歌劇非常熟悉了解，因此對主辦單位而言，是使用起來非常方便的優良場館。

不過，日本青年館的觀眾容納人數為一千三百席，相較於船首演藝廳（約五百席）、梅田藝術劇場（Theater Drama City，約九百席）規模大上許多，以年輕演員為中心的演出在推票上稍嫌吃力，在平日晚間公演時，碰過二樓座位區空位十分醒目的狀況也是事實。

如同前述，對主辦單位阪急電鐵而言，因為光靠船首演藝廳的演出無法達到收支平衡，才必須靠著東京特別公演的收入來達成收益目標，因此在行銷業務上當然不能掉以輕心。而且，主公演也就是東京寶塚劇場公演，當然會在相同時間演出，因此必須要避免自家節目彼此搶奪觀眾的狀況。

因此，東京特別公演的行銷人員，必須要以衡量考慮以上狀況為前提，來進行票券銷售業務。在東京的行銷業務分工上，東京寶塚劇場的行銷和業務與

東京特別公演，以及在東京近郊主辦全國巡演地（市川、橫濱、埼玉等）的行銷和業務，是由不同人員負責，而且各自擁有不同的團票客源。

順帶一提，配合二〇二〇年東京奧運的國立競技場改建計畫，日本青年館也有遷移地點與重建之議。針對這項遷移計畫，就該場館重要性而言，也衷心期望能夠順利圓滿進行。

主辦活動所帶來的經濟利益

一般而言，掌握售票演出和活動主辦權，對於娛樂產業而言具有重大的意義。依據狀況不同雖也有面臨極大風險的可能，但相應於風險程度愈高，成功時的報酬獲利愈大也是其特徵。

只要是一門生意，以追求利益為目標是必要的。

該承擔較大的風險以更高的獲利為目標？還是聰明地買進現成的商品，取

得差不多程度的成功就好？

此時，組織營運的定位與共同工作的夥伴們的夢想是否一致而有所共鳴？

能否讓相關參與者都樂在其中？這些因素也變得非常重要。

能夠傳達售票娛樂產業中主辦活動的重要性、日常生活中的例子，應該要屬自二〇〇七年開始，日本職業棒球機構所導入的季後賽「高潮系列賽」❶最容易理解吧。

高潮系列賽的第一輪（第一ステージ）採用三戰（二勝）制，比賽場地則一律為聯盟球季賽第二名球隊的主場。二〇一三年的中央聯盟季內賽第三名為廣島隊、第二名則為阪神隊，因此高潮系列賽第一輪在阪神隊根據地甲子園球場舉行。結果在「敵陣」（編按：客場）取得二連勝的季內賽第三名廣島隊晉級「第二輪」（第二ステージ），與讀賣巨人隊❶進行決戰。「第二輪」則採六戰制❶，聯盟冠軍隊有主場優勢，所有第二輪的球賽皆在「季內賽第一名球隊」的

主場舉行。也就是廣島隊再次潛入東京巨蛋這個敵陣，以進入日本系列賽 [20] 為目標，結果廣島隊遭到巨人隊擊潰，當年度高潮系列賽隨之落幕。

高潮系列賽的賽制，很容易會讓粉絲與選手拚命努力「好歹要得到季內賽第三名」 [21]，但從售票（球團經營）的角度來看，第二名與第三名之間卻有「天壤之別」。若是成為季內賽第二名，便能夠確保「第一輪」的售票主辦權，若得到第三名，不僅「第一輪」，就算贏得比賽後晉級，也無法保障「第二輪」賽事的售票主辦權。所有的比賽都必須要前往敵陣（等同於沒有球場售票收入，還必須負擔遠征他地的相關經費），以爭取日本系列戰出場機會為目標努力奮戰。

若能夠確保售票主辦權，就會有在自家主場進行比賽的票房收入、周邊商品販售等銷貨收入、餐飲收入與轉播權收入進帳。

除此之外，二○一三年的中央聯盟高潮系列賽「第一輪」，擁有甲子園球

場賽事主辦權的阪神虎隊，與日本 7-ELEVEN 集團締結贊助契約，舉行「二〇

一三年日本 7-ELEVEN 高潮系列賽 中央聯盟第一輪」（2013　セブン─イレブ

ン　クライマックスシリーズ　セ　ファーストステージ）的贊助商冠名比

賽。換句話說，也可能得到以冠名權交換的贊助收入。

在職業運動娛樂產業的世界中，除了職業棒球的高潮系列賽之外，尚有職

業棒球中央聯盟、太平洋聯盟交流戰、日本職業足球聯盟（J League）決定自

二〇一五年起再度採用「雙賽季制」，日本職業橄欖球（Top League）也自二

〇一三年的賽季開始大膽地變更了賽季安排方式❷。

以上這些實施售票賽程變更的狀況中，職業棒球之所以導入高潮系列賽

制，表面上經常是可藉此「廢除『消化比賽』」❸以改善觀眾服務為理由之一，

但真正的動機在於加強賽事的娛樂性，藉以做為收益極大化策略，這也是不爭

的事實。

何謂「輸出演出」

接下來，說明阪急將其企畫和製作的作品販售給其他公司的商業模式。

「中日劇場」公演、「博多座」公演與「全國巡演」等三種類型共計五個檔次的演出可歸屬此類。

以其他公司（劇場）為銷售對象的「輸出演出」，從阪急的角度來看，是以「低風險‧高報酬」為大原則。換句話說，透過營業額最大化、成本最小化來追求收益極大化，是基本中的基本。因此，以要花費較多（金錢）成本以及人力、時間成本（排練期間）的全新作品，做為「輸出演出」的狀況極為罕見；以緊鄰輸出演出之前的基本公演（主公演）的精簡版（戲劇演出與歌舞秀皆為同一劇目或舞碼）為演出內容，是規畫輸出演出時的基本戰略。

寶塚歌劇售票演出的一大特徵，便是不可能進行「長銷型」（long run）公演。事實上，現在所說明的「輸出演出」在經營面上的重要意義，就是來平衡

這種售票結構上的缺陷。

無論票券銷售狀況如何勢如破竹開出紅盤，一旦消化了在寶塚大劇場與東京寶塚劇場的主公演演出場次（四十五或五十五場），那麼該次公演的售票也就必須結束了。因是「公平」處理五組的演出行程，必須要考慮到其他組別下一檔演出使用這兩個劇場的檔期。因此，即便作品暢銷受歡迎，想要盡量增加演出場次數以增加收益，受限於「四十五或五十五場輪替」的制度，也只能眼睜睜地看著加演的機會溜走。

為了要彌補此一缺點，對寶塚歌劇而言，「輸出演出」具有「在不同場館演出暢銷受歡迎的作品，以圖達成實質上『長銷化』」的重要意涵。

當然，由於並非主辦演出，收益數字的幅度自然也比較小，但最近地方城市公演改由阪急集團主辦售票演出的機率也增加了，因此，在收益金額低這一點上有大幅的改善。

但是，在上列地方城市公演之中，也有因應各地主辦單位的需求，不是連續演出最近的暢銷作品，而是重製（remake）過去曾演出過的寶塚歌劇其他作品的情況（在此種狀況，獲利率當然會下滑）。此外，若是主公演是以單一戲劇作品為中心（也就是只有**前物**〔戲劇〕但沒有**後物**〔歌舞秀〕），而直接將此演出內容搬上地方城市演出的舞台；對此，當地主辦單位必然會發出不滿之聲。

提到地方城鎮公演的觀眾客群，其中大多是極為難得有機會看到寶塚演出的人。因此考量到稱得上寶塚歌劇給人一般印象的還是「大階梯與絢爛豪華的歌舞遊行」，比起戲劇作品更重視歌舞秀的部分也是不得不然的安排。

以海報的主視覺而論，比起「樸素無味」的戲劇作品照片，當然還是「華麗誇張」歌舞秀照片才能夠給「首度體驗寶塚的人們」更強的視覺震撼。

全國巡演

所謂「全國巡演」，如同字面所示，是在日本全國各地的會館、演藝廳巡演進行售票演出。

各售票單位（主辦單位）向阪急電鐵購買作品的售票權，再由這些單位自行售票所舉辦的公演。

而各售票或主辦單位所支付的售票演出權費用，是以演出日期為平日或假日（周末假日的費用較平日高）、演出場地的規模（推估票房收入較高，所收取的售票演出權費用也隨之增加），以及阪急電鐵與各地售票或主辦單位之間的關係等因素，經過綜合判斷之後，由身為賣方的阪急電鐵決定。

我在負責全國巡演售票權管理時的任務，除了公演場次的極大化，同時也包括與各售票或主辦單位之間的「抬價談判」。

針對公演場次極大化，重點在於如何在兩檔主要公演之間確保巡演場次的

最大化，因此如同前述，不會以全新作品做為演出內容，若是能夠以與主公演相同的演出內容再次巡演，就能夠透過縮短排練時間達成目標。

另一方面，要抬高價格的談判則在通貨緊縮（deflation）的大環境影響下難有進展。寶塚歌劇主公演的票券售價相較於其他的音樂劇演出而言極為低廉，因此購入售票權的主辦單位在票價訂定上也受到相當程度的限制。

在這種狀況下，針對個別的售票或主辦單位，也會準備其他的「特別節目」。

以具體事例說明，則如製作在此之前除了主公演之外未有演出機會的《凡爾賽玫瑰》的全國巡演版、進行全國巡迴演出。

請求《凡爾賽玫瑰》原作者池田理代子（IKEDA Riyoko）老師允諾演出其作品時，為了讓全國巡演版可與歌舞秀安排在同一場演出中❷，池田老師以劇中配角為主人翁的《凡爾賽玫瑰外傳》為構想，重新寫了主公演中沒有的嶄新

原創劇本。

在二〇〇八年三檔全國巡演皆以《凡爾賽玫瑰外傳》為演出劇碼，這是寶塚史上前所未有的創新企畫，而令人念茲在茲的售票權價格，也在這個計畫的推波助瀾下有所提升。

全國巡演的各售票單位，以主辦活動的方式進行行銷與宣傳，收取票房收入、飲食與商品銷售等附帶收入。此外，與寶塚歌劇相關的周邊商品，在巡演時是由阪急電鐵的子公司攜帶商品至演出現場販售，再向各主辦單位支付手續費❷。順帶一提，最暢銷的商品是演出節目冊，觀眾購買率非常之高。即便作品是主公演（寶塚大劇場公演、東京寶塚劇場公演）的重製版，但由於演出卡司經過大幅度變更，即使對已經觀賞過主公演的觀眾，依舊是大家都會購買的商品。

此外，由周邊商品的觀點而言，錄製全國巡演的演出和花絮DVD、或是在自家公司的通訊衛星（CS，communications satellite）頻道播放演出等，充實豐富的影像軟體商品與服務也扮演極為重要的角色。

藉由以上說明，各位應該能夠理解對於地方的會館、演藝廳而言，寶塚歌劇的售票演出具有非常崇高且重要的地位。目前，在日本全國各地紛設的會館、演藝廳中，能夠持續舉辦可以賺取收益且大量的主辦節目的場館仍屬少數。

因此，對各地的會館、演藝廳來說，能夠舉辦寶塚歌劇的售票演出，是「階級地位」的象徵之一，各地場館對寶塚演出都有極高評價，甚至希望可以年年主辦寶塚公演。

但是，對以寶塚大劇場、東京寶塚劇場的主公演行程為基礎，來安排年度演出檔期的寶塚歌劇而言，全國巡演的公演場次，不可能隨便增加；因此，大

多數狀況是以二至三年一次的頻率舉行。從另一個角度來說，這種安排方式也可說是維持保護寶塚品牌價值的手段。

「中日劇場」公演與「博多座」公演

中日劇場公演是由中日新聞社、博多座公演則是由博多座（股份有限公司）向阪急電鐵購買主辦權，各自主辦的寶塚歌劇售票演出。

在名古屋、博多這些自古以來即為劇藝興盛之地的長期公演，對阪急而言是穩定的收益來源；基本上，這二座劇場也不同於寶塚以全國巡演方式演出的其他會館、演藝廳，是固定以一個月為單位安排自家場館的主辦節目，寶塚歌劇公演是具有高度集客力的重點節目之一，可說是在主辦單位與寶塚歌劇（阪急）之間建立雙贏的良好夥伴關係。

上述的全國巡演，也會在一宮、小牧、瀨戶、半田、日進，以及四日市、

津等，位於中日劇場所在地名古屋周邊的地區進行公演。❷

即便與中日劇場公演區域重疊仍有固定客群，可見市場需求如此之大；此外，由於地處不管是到「聖地」寶塚大劇場或東京寶塚劇場都可輕鬆當天來回的一日生活圈內，名古屋地區對開發主公演的觀眾客層來說，是永遠的重點區域。

在安排全國巡演時，如何在有限的公演期間內有效率地安排演出行程，是最重要的議題，但在名古屋周邊，包含阪急電鐵所主辦的公演（名古屋市民會館），即使都以效率面考量將近郊據點納入演出行程，也不會有瓜分票房問題。

另一方面，在福岡地區，距離博多座極近的福岡市民會館也會有阪急的主辦演出（一部分為輸出銷售型的非主辦演出），周邊區域的北九州或宗像等地則是全國巡演的演出會落腳之地。❷

順帶一提，博多座劇場為了一年一度的寶塚公演，還特別自費打造自家劇場的大階梯，特地助陣讓演出氣氛更加熱烈。這座大階梯除了寶塚公演之外，

並沒有其他登場的機會，而是靜靜地沉睡在博多座的舞台深處。

梅田藝術劇場「大劇院」公演

接下來，將針對以阪急電鐵角度而言雖是「輸出演出」，但買方不是外部第三者，而是所屬集團（梅田藝術劇場股份有限公司）的商業模式加以說明（接續其後所介紹的同一劇場之「Theater Drama City」亦屬相同模式）。

這種交易型態，在阪急集團內可稱之為內部交易，阪急集團所認列之收益「賣價」與梅田藝術劇場所認列之費用「買價」（當然兩者等值）該設定在何種基準便是集團經營策略的重點之一。

實際上，來自寶塚歌劇公演的收益，在梅田藝術劇場整體營收之中占有極高比例。在說明相關商業模式之前，先介紹「梅田藝術劇場」的歷史與場館定位。

「梅田藝術劇場」的前身為「梅田 Koma 劇場」，原本隸屬於 Koma Stadium 股份有限公司，以製作和主辦北島三郎的演出為首，旗下有眾多演歌歌手特別戲劇公演。該劇場被轉讓給阪急後，以「梅田藝術劇場」之名重新出發。該劇場是泡沫經濟末期的一九九二年，阪急「梅田茶屋町開發計畫」的規畫焦點之一。由座席數一九〇五席的「大劇院」（main hall）與座席數八九八席的「Theater Drama City」二座劇場以縱向垂直堆疊的雙層構造形式，在重新開發的大樓中誕生。

雖然並不廣為人所知，但原始計畫僅打算興建取代「梅田 Koma 劇場」的「大劇院」（開館當時的名稱為「劇場飛天」）；不過當時阪急電鐵負責人小林公平社長「獨排眾議」堅持「想要一座小劇場！」，因而留下突然決定追加興建「Drama City」的軼事。

我當時還是進入公司才第四年的後生晚輩，但由於我身為小劇場演出的粉絲，以此為契機而被分配到上述開發計畫的專案部門。也因為最高負責人的「獨排眾議」而必須全面修改劇場設計平面圖，我也身處在這個混亂的漩渦之中。

由於是將劇場融入在高樓層大樓中的規畫，原本在空間上即已有所限制；雖然其中之一是個小劇場，但仍堆疊二座劇場的建築構造，因此，興建於地下的 Drama City 高度不足，是個運用起來稍嫌不便的劇場。

若是自使用 Drama City 劇場的演出製作傳出「高度不足、使用大型道具（懸吊式道具）有所限制，難以使用的劇場」的批評，八成開館沒多久就會演變成劇場生死存亡的嚴重問題。話雖如此，也無法拂逆老闆的命令。為了兼顧劇場可用性與老闆的希望，全體工作人員可說是絞盡腦汁。

那麼，詳細如同後述，梅田藝術劇場活用寶塚歌劇劇畢業學姊（OG）參與演出，而建構出「水平分工型」營運體系、藉由演出音樂劇的策略追求穩定的獲利，但在經營狀態達到穩定之前還要花上許多時間。

換句話說，至梅田藝術劇場的營運安定下來為止，寶塚持續在這兩座劇場公演一事，實質上即等於阪急電鐵繼續支援集團旗下公司梅田藝術劇場的營運。

由阪急集團的立場來看，比起梅田藝術劇場的公演，應該比照購買全國巡演節目的各地主辦單位，若是遇有能夠提供對阪急有利交易條件的買家，明明將演出節目和權利，銷售給對方才是最合理的策略。

順著前述的邏輯，在阪急集團的經營計畫中，寶塚歌劇的收益（阪急電鐵母公司）與梅田藝術劇場的收益屬於相同的收入分類、最終將合併加總計算，因此各位應該能夠理解，梅田藝術劇場的公演無法以等同其他「輸出演出」的單純「低（無）風險」的方式加以處理。

那麼，以上述狀況條件為前提，寶塚歌劇在梅田藝術劇場大劇院的演出劇目該如何設定規畫？就是下一個問題了。

當然無法如同全國巡演一般，重演最近一次「主公演」的演出內容。因為無論如何梅田劇場的收益會直接反映在阪急集團的經營收支結果上。

此外，由所在地的地理位置而論，梅田藝術劇場與主公演的根據地‧寶塚大劇場十分接近，若公演內容相同，可能會導致兩檔演出相互爭奪瓜分觀眾客層的最壞狀況。因此，觀察過去寶塚歌劇梅田藝術劇場大劇院的演出劇目，注意到大多是重演寶塚歌劇過去的暢銷作品，或是國外音樂劇的單一演出（無歌舞秀）。

另一個需要解決的議題在於，為了梅田藝術劇場大劇院演出量身打造的作品，該如何確保其之後的續演場地。大劇院是座席數將近二○○○席的「大量

體」，因此要能夠確保後續巡演場地並非易事。

最完美的安排是梅田藝術劇場大劇院演出後，接續至博多座進行公演㉙，但身為買方的博多座，卻很討厭只有單一戲劇作品而無歌舞秀的演出內容。買方希望購買具有寶塚特色的「戲劇作品加上歌舞秀」二段式演出這一點並不稀奇。

因此，在兼顧梅田藝術劇場的經營戰略或進入東京市場的考量下，新的商業夥伴，也就是二〇一二年開館的「東急 Theater Orb」㉚便成為後續巡演場地的有力選項。而以東急集團的角度而論，該劇場也需要與同由東急經營的Bunkamura㉛在市場定位上有所區隔，在此考量下張開雙臂歡迎寶塚歌劇，可說梅田藝術劇場巧妙地利用了這一點，而將東急集團拉入自己的陣營中。

無論如何，希望各位能夠注意於梅田藝術劇場大劇院、長約一個月的寶塚售票演出會持續至何時；因為不再有此類型的演出之際，就是梅田藝術劇場的經營開始可以不依賴阪急電鐵、步上軌道的證據。

梅田藝術劇場 Theater Drama City 公演

此類型的公演基本上也與「大劇院公演」具有相同商業構造，是阪急電鐵與梅田藝術劇場之間的集團內部交易。

此劇場的座位數約九〇〇席，是除了寶塚歌劇售票演出之外，難以賺取利潤的、「半吊子」規模的劇場。因此是高事業風險的自主企畫演出難以在此執行的劇場，因此，每年三次的寶塚歌劇公演對於 Theater Drama City 在銷售額、獲利面上的重要性，甚至高於其對大劇院的影響。

在此劇場的售票演出必定是被規畫為**同時段演出**（將歌劇團一組拆為二，同時進行不同演出）其中之一，另一檔演出可能是由首席明星擔任座長的**全國巡演**，或是由年輕的潛力新秀擔任座長的寶塚船首廳公演。因此，於 Drama City 進行的公演幾乎未有由首席明星擔任座長的情況，通常多是由排名二番手的準首席明星來擔任。

對準首席明星而言，這是逼近晉升為首席明星階段、極為重要時期的公演，因此經營者也會留心觀察其對觀眾的「動員力」，粉絲社群也心領神會這是一較勝負的重要關鍵，對於動員觀劇一事也會更為積極慎重。

但是，接續在此公演後的東京特別公演通常是在觀眾容納數量一三○○席（約是Drama City的一點五倍！）的東京青年館舉行，且是由阪急電鐵所主辦的演出，對粉絲而言將會造成更大的購票負擔。

因此，減少購買安排在Drama City前或後的**主公演**（先到寶塚大劇場再到東京寶塚劇場）的票券，心態上傾向改為購買由二番手擔任主角的Drama City和東京特別公演的票券，是喜歡支持二番手的粉絲社群的真正心聲。

但是，這在現實中是非常困難的。二番手明星不論是在舞台上也好、在票券銷售面也罷，都要為首席明星幫襯，必須要堅持輩份年資的正統性，堂堂正正地成為下一位首席明星，意即這是成為首席明星的最後關卡❸。

從梅田藝術劇場股份有限公司的經營面來看，在 Drama City 所舉行的寶塚歌劇公演是非常重要的收入來源；另一方面，由寶塚歌劇整體的角度而言，Drama City 公演也具有其他的意義與定位。

此舉的意義在於將寶塚船首演藝廳舉行的培育新秀公演，搬到位於大阪中心的梅田 Drama City 進行。

若是以培育新秀為目標的公演，我判斷還是在大多數的觀眾前往欣賞的可能性高的地點舉辦，才是聰明的選擇。因此，如果考慮地理條件，比起在從梅田搭電車尚需時四十分鐘的寶塚船首廳舉辦，在梅田 Drama City 進行應該才是正確的選擇。

不僅是原本就追隨此演出「座長」的粉絲社群，若是在梅田進行演出，支持其他組別、演員的粉絲們，或是平常並無觀賞寶塚演出習慣的戲劇粉絲們臨時決定觀賞，或是媒體報導演出的可能性都增加，在行銷面或宣傳面都是十分

有效的策略。

但是，並不是一成不變地僅在 Drama City 進行培育新秀公演的規畫。

理由之一，當然是在於 Drama City 的可容納觀眾人數和座位數。要填滿九百席的座位，對於尚未建立穩固粉絲社群的新秀而言，絕對是沉重的負擔。此外，若是演出者因此而遭評缺乏觀眾動員力，也未免太可憐了。

解方之一，就是運用同一個作品由兩組卡司演出的策略。由於寶塚是採行嚴格的明星制度，雙卡司的安排是極為少見的，但是，在一般的舞台戲劇演出則是十分常見的形式。

即便對於寶塚歌劇而言，若是其表現優劣尚無定論的年輕演員們，由相互以明星制度中更高的地位為目標、刺激彼此互相切磋琢磨的這層意義上來說，「雙卡司」也不失為是個有效的手段。

藉由這樣的安排，也能夠減輕粉絲社群的購票負擔，對歌劇劇團來說，也是

一個可以在有限的公演場次中，探索不同可能的機會。

包含船首演藝廳的演出在內，培育新秀公演不僅能夠培養演出者（學生），也是栽培導演等其他工作人員的良機。

若是雙卡司的規畫，即使是尚無撰寫演出劇本的功夫，但將資深劇作家、導演過去的演出劇本交由複數的年輕導演執導、彼此競爭演出成果，由粉絲的角度來看（當然，站在經營者的角度也是如此），也會增加欣賞演出的樂趣。

而接續其後的東京特別公演，當然也能夠向關東的粉絲們提供相同的觀賞樂趣。

另一個理由，當然還是因為向阪急電鐵租借 Drama City 規畫售票演出、梅田藝術劇場股份有限公司商業經營上的問題。

如同前述，在售票演出中，能夠賺取較多營業額和利潤的是主辦演出；對梅田藝術劇場而言，寶塚無異是重要的營業額和利潤來源。因此，為了賺取穩

定的利潤，對阪急電鐵主體事業的擴展有所貢獻，每年舉行三次的 Drama City 公演本身就具有非常重大的意義。

將來梅田藝術劇場的作品製作能力、行銷與販售能力更上一層樓，進而拓展至以東京為首的日本全國各地；換句話說，直到梅田藝術劇場不需要依賴寶塚歌劇也具備經營場館的實力為止，寶塚歌劇公演對該劇場所代表的重要地位應該也不會有任何改變。

因此，由梅田藝術劇場的立場來看，若是僅將 Drama City 公演定位為「培育新秀」，對場館可是生死存亡的問題。

理想上與「大劇院」相同，若能由首席明星擔任領銜主角當然最好；倘若實務上不可能，至少具備某種程度集客能力的二番手明星擔任座長，否則便無法達成藉由此公演穩定劇場經營的目的，這也是不爭的事實。在阪急集團內部交易上，是個進退兩難的困境。

如同以上說明，要在位於大都會區的大阪梅田舉行年輕新人公演會面臨種種阻礙與困難，而要能夠解決這些問題，還是必須改變目前新人公演的主要根據地「寶塚船首演藝廳」的營運地位才行。

以行程與演出者的「當季」程度來決定的晚餐秀

一般在娛樂圈提到晚餐秀（dinner show），其舉辦的時間多數是在聖誕節前後；但在寶塚歌劇的世界，則沒有季節時間的限制，換句話說，是以「神出鬼沒」的方式舉行。

這是因為寶塚晚餐秀並不是以季節為考量，而是以歌劇整體的演出行程，以及與演出者「當季」程度這兩個因素之間的關係，來決定是否舉辦晚餐秀所造成的現象。

如同先前已為各位介紹過的，寶塚歌劇的演出行程最先決定的是東西主公

演的時間，再於東西主公演之間填入船首廳、全國巡演等其他演出；晚餐秀也

是上述所謂「其他演出」的選項之一。不過，由於晚餐秀的獲利程度遜於其他

形式的售票演出，因而在選擇時的優先順位位較低；主要是當成已經決定退團的

明星的「退團紀念演出」計畫的一部分，或是若遇有無法進行特別公演，改以

參加晚餐秀的方式演出等個人特殊理由時，才會考慮舉辦晚餐秀形式的演出。

以二○一五年五月十日自寶塚歌劇團畢業的星組首席明星柚希禮音為例，

接近退團的同年三月所舉辦的首次晚餐秀，就是最佳的說明範例。

這種類型的演出，基本上會在阪急神第一旅館集團的加盟飯店舉行。

首席明星在關西阪急國際飯店（Hotel Hankyu International）與關東皇宮飯

店（Palace Hotel）、首席明星以外的演出者在關西寶塚飯店（Takarazuka Hotel）

等與關東第一東京飯店（Dai-ichi Hotel Tokyo）等場地舉行晚餐秀，舉辦地點與

明星的年資順位排名以及各舉辦飯店在集團內的星級排名息息相關、相互連動。

聽到阪神阪急第一旅館集團的公司名稱，許多的讀者應該會回想起在二〇

一三年秋天所爆發出來一連串的黑心食品事件（食品標示錯誤）吧。

此次事件嚴重傷害了阪急的高級品牌形象，但藉由寶塚歌劇晚餐秀基本上

限定於集團旅館內舉行，希望可以達到提升形象、市場差異化與擴大收益的效

益。且各旅館是晚餐秀的主辦單位；換句話說，這種形式的演出具有「透過寶

塚歌劇來支援各集團加盟旅館的經營策略」這一層意義。

這種營運定位的晚餐秀舉辦頻率低，「舉行晚餐秀」就顯得非常稀奇，對

於粉絲社群而言是非常珍貴的活動。因此，晚餐秀的票券販售是以粉絲俱樂部

為主，對主辦單位而言，不用花太多功夫銷售額便會自然提升，此外，在行銷

上也不需要花費太多力氣，就經營管理而言是非常難得的活動。

阪急電鐵與寶塚歌劇的關係

本章最後，再度整理寶塚歌劇與所屬的事業主體阪急之間的關係。

關於阪急「持有」寶塚歌劇經營所有權的意義，首先，這是母公司阪急阪神控股公司經營投資人（股東）關係的策略之一。

根據該控股股份有限公司之投資人（股東）結構由二○一三年會計年度末的資料，可說是日本公司組織特徵之一、金融機關作為長期穩定持有股分的股東的持股比率約為二五%，此外，「其他個人」的持股比率合計約為四八%，意即已發行股份總數幾乎有一半，是掌握在個人股東手中的狀態。

此外，再進一步分析大股東的持股狀況，排名第一的大股東信託銀行的持股比率很低、僅有四‧一五%；即使是集團企業，阪急百貨店隸屬於其大傘之下的「H2O Retailing 股份有限公司」的持股比率排名第五（一‧六五%）、東寶的持股比率甚至不到一%。

阪急東寶集團雖說同樣是由小林一三所創設，但從歷史來看，其組織特性

是幾乎沒有集團公司間相互持股、或是與股東互動交流的企業集團。換句話

說，當成預防併購的防禦對策，有相應的個人股東關係經營策略是必要的。

二〇〇六年，阪急在當時曾被 Privée 企業再生集團（Privée Turnaround

Group Company, Limited）掌握超過五％的股權。當時 Privée 集團對於阪急所持

有的隱形資產❸抱持強烈的興趣，媒體報導該集團將阪急與東寶的組織合併、

寶塚歌劇團的公開發行等皆列為可能的經營策略選項。

而在前一年的二〇〇五年，之後被組織合併為阪急阪神控股公司、阪急集

團「長年的競爭對手」阪神電鐵公司的股票被村上基金❸大量收購，並向管理

階層提案讓職棒阪神虎隊的股票上市，意即「投資人（股東）『覬覦』集團內

金雞母」這種結構相同的狀況，發生在阪急與阪神兩個集團上。

有此痛苦的經驗為前車之鑑，對於個人股東之中的主力、居住於阪急沿線

的居民，除了過去就有提供搭乘阪急鐵路的股東折扣等實質優惠之外，也訴諸情感，強調阪急的股東乃是日本唯一的「寶塚歌劇」的所有人（owner）。不僅能藉此擴大收益，由提升企業形象，進而直接連結到股東長期穩定持有股票這一層意義上而言，也可說具有重大的影響力。

接下來，說明從海外公演觀察到的企業社會責任（CSR，corporate social responsibility）的意涵。

我想有許多讀者知道，寶塚歌劇自一九三八年的第一次歐洲公演以來，便持續在全球各地展開公演活動。

像是二○一三年在台灣的首次公演，由於廣受好評，於二○一五年再度舉行台灣公演。二○一一年發生東日本大地震時，日本受到來自台灣的許多支援，二○一三年的寶塚台灣公演具有對台灣回禮報恩的重要目的。

海外公演能夠開拓新市場，對於營利企業而言這是理所當然的目的。因為

是極具潛力的新市場，才會在短短兩年後舉行第二次台灣公演。將台灣、香港與韓國等鄰近的亞洲市場，定位為寶塚歌劇「日本全國巡演」戰線的延伸，對寶塚歌劇事業將來的發展策略而言，具有非常重要的意義。

近年的寶塚海外公演，像是一九九九年的「第一次中國大陸公演」是因為中華人民共和國建國五十周年與日中文化交流協定締約二十周年而舉辦；二○○二年的第二次中國大陸公演則是紀念日中建交三十周年；二○○五年第一次韓國公演則是紀念日韓建交四十周年而舉辦，各位讀者應該能夠理解，這些都是具有強烈國家及外交色彩的活動。

其背景當然交錯著種種複雜的因素，但是對於日本而言，不論今昔與將來，日中關係與日韓關係都具有恆久不變的重要性，便無法不認同寶塚歌劇所扮演的角色有多麼舉足輕重吧。

如同先前已經為各位讀者說明的，亞洲市場對寶塚歌劇事業、意即對阪急

整體的事業版圖是非常重要的市場。寶塚海外公演固然具有擔任開拓亞洲市場先鋒的目的性，但堪稱協助國家外交戰略這個極難由一介民間企業所擔負的社會責任，卻由寶塚歌劇海外公演扛起；由此觀之對於阪急而言，保有寶塚歌劇的經營和所有權具有重大意義，是絕對錯不了的事情。

寶塚歌劇事業對阪急集團的利益貢獻度

最後針對阪急保有寶塚歌劇事業經營和所有權所代表的意涵，由企業經營的觀點進行金額數字上的確認。

阪急阪神控股公司整體而言，最近三年的營業收入與營業利益數字的數字，根據該公司的資料分別為：

二○一三年三月期（二○一三年度）：營業收入六八二○億日圓、營業利益八八○億日圓；

二〇一四年三月期（二〇一四年度）：營業收入六七九〇億日圓、營業利

益九二〇億日圓；

二〇一五年三月期（二〇一五年度，預估）：營業收入六七〇〇億日圓、

營業利益八六〇億日圓。

從中可以看出，達成穩定的高營業利益率的經營目標❸。

各事業部門按照目前營業收入高低排名依序為：

1. （國內）都市交通（鐵路、巴士運輸等）

2. 不動產（分售、租賃等）

3. 娛樂・媒體傳播（寶塚歌劇、職棒阪神虎隊等）

4. 飯店事業

5. 國際運輸

6. 旅遊事業

由營業收入的金額規模來看，由寶塚歌劇擔任領頭羊的娛樂與媒體傳播事業部門接續在鐵路與不動產事業之後，穩坐集團事業「第三支柱」的寶座。

讓我們來看看這三個主要事業體的營業收入與營業利益（以二○一四年度決算資料為基準）：

1. （國內）都市交通：營業收入二三四六億日圓，營業利益三八五億日圓；

2. 不動產：營業收入二○八六億日圓，營業利益三八○億日圓；

3. 娛樂與媒體傳播：營業收入一一○四億日圓，營業利益一四二億日圓。

上述前三名大幅領先，第四名以下的事業部門營業收入如下：

4. 飯店事業：營業收入六三七億日圓；

5. 國際運輸：營業收入三七七億日圓；

6. 旅遊事業：營業收入三三○億日圓。

看到這些數據，各位讀者應該能夠有所理解。

此外，再由「娛樂、媒體傳播」事業的部門營業利益變化趨勢來看，營業

利益分別為：

二〇一三年三月期：一一二億日圓

二〇一四年三月期：一四二億日圓

二〇一五年三月期（預估）：一一四億日圓

在包含職業棒球在內、「起伏劇烈」的售票娛樂活動產業，能夠中長期持

續保持穩定獲益這一點，我認為是值得大書特書。

由此經營數字結果而言，寶塚歌劇事業對於阪急的經營版圖而言，是不可

或缺的重要存在這一點，我想各位讀者應該能夠有所理解。

由現狀展望未來，針對阪急該如何將寶塚歌劇視為商業主體並擴大其經營

規模，從第三章開始將陸續為各位讀者詳細說明。

譯注：

❶ 有馬溫泉：兵庫縣知名溫泉，據傳為日本三大古溫泉之一。由寶塚搭乘巴士至有馬溫泉約需時三十分鐘。

❷ 三越少年音樂隊：由東京三越百貨創設的少年樂團，在新店開幕時表演，或是於飲食區演奏。當時的百貨公司是傳播西洋文化與新型態休閒娛樂的重要場所。

❸ 消遣：意指小林一三不問收益，持續金援歌劇事業。

❹ 第三支柱：阪急集團三大主體事業分別為鐵路運輸、阪急百貨以及電影演藝相關業務，但在組織分類上，寶塚歌劇事業隸屬阪急控股公司，而不屬於演藝事業相關的東寶集團。

❺ JR：日本鐵路集團，為Japan Railways之縮寫。

❻ 使用率：量。

❼ 用途：質。

❽ 新年儀式：日文原文為「鏡割り」，鏡指鏡餅，類似台灣的年糕，此為日本年節習俗，將正月供於神壇或佛龕的鏡餅取下，以木槌或手分成小塊，煮成或甜或鹹的年糕湯食用。因「割」字兆頭不佳不宜年節使用，亦稱「鏡開き」。後借指新春團拜的恭賀儀式，例如在寶塚大劇場所舉行的「鏡割り」是眾人舉杯互道恭喜，並不會真

的打碎鏡餅煮成年糕湯食用。

❾ 接續演出同一檔作品：以二〇一六年寶塚歌劇團演出行程為例，宙組一月一日至二月一日於寶塚大劇場演出，接著二月十九日至三月七日於東京寶塚劇場演出，演出內容同為《莎士比亞逝世四百周年紀念音樂劇》與歌舞秀《Hot Eyes!!》，兩地公演相隔相近三周時間，其餘各組在二座劇場的公演期程也相同。先在寶塚大劇場、後在東京寶塚劇場演出相同劇目，間隔約三個星期。

❿ 稔幸：一九八五年入團，一九九八年晉升為星組男役首席明星，二〇〇一年退團。

⓫ 和央Yoka：一九八八年入團，二〇〇〇年成為宙組男役首席明星，二〇〇六年退團。

⓬ 和央Yoka受傷：二〇〇五年十月，和央宣布將自寶塚畢業退團，同年十二月公演時吊鋼絲發生意外，自高處墜落，骨盆及肋骨受到重傷，二〇〇六年寶塚退團後專心復健。

⓭ 舞台監督：一般簡稱為舞監。

⓮ 同時段節目：日文原文為「裏番組」，為電視業界用語，指與某一檔節目同時段、同區域可以看到的其他節目。

⓯ 船頭：採意譯，指「船首演藝廳」。

⓰ 相對較低的價格帶：二〇一六年演出票價資料，寶塚大劇場座席區分為四個等級，

票價自三千五百日圓至一萬兩千日圓不等，船首演藝廳則為單一票價五千三百日圓。

❶ 高潮系列賽（Climax Series）：簡寫為CS。

❶ 讀賣巨人隊：當年中央聯盟季內賽冠軍隊。

❶ 六戰制：聯盟季內賽冠軍隊先計勝場一場，再採六戰制，先取得四勝者為高潮系列賽冠軍，即聯盟季內賽冠軍實際上只要取得三勝便可封王。

❷ 日本系列賽：由日本中央聯盟與太平洋聯盟兩個職業棒球聯盟，各自之高潮系列賽勝隊爭奪日本職棒總冠軍的系列賽。

❷ 好歹也要得到季內賽第三名：才能參加季後賽。

❷ 日本職業橄欖球：二〇一三年起聯盟球隊增加兩隊共十六隊，賽季改為分組雙賽季制。

❷ 消化比賽（throwaway match）：日文翻譯為消化比賽，或參照英文原文翻譯為垃圾比賽。職業運動中，聯盟中某一球隊已封王、或各隊名次已確定後，賽程中仍未打完的比賽皆稱為消化比賽。

❷ 全版《凡爾賽玫瑰》：演出長度約為三小時，通常會分幕演出，不會在一場演出中演出全本。

❷ 支付手續費：寶塚至台灣公演時亦為相同模式，由場館人員負責銷售，寶塚再依照銷售額的固定比率支付費用給演出場館。

㉖ 一宮、小牧、瀬戶、半田、日進，以及四日市、津⋯以上為日本地名，前五處位於愛知縣，後二處位於三重縣境內。

㉗ 博多座⋯位於福岡縣福岡市，北九州與宗像皆為市名，同樣位於福岡縣。北九州市位於福岡縣北部，福岡市位於福岡縣西部，宗像市則大約位於北九州市與福岡市之間。

㉘ 畢業學姊（OG）⋯日式英文，old girl的縮寫。

㉙ 博多座座席數為一四五四席，相較於大劇院座席數近二〇〇〇席，座席數約七成。

㉚ 東急Theater Orb⋯位於東京澀谷站，以演出音樂劇為主的劇場，座席數一九七二席。

㉛ Bunkamura⋯位於澀谷，內有劇場、電影院、美術館之複合型文化設施。

㉜ 成為首席明星的最後關卡⋯二番手明星仍應以推銷主公演的票券為首要目標。

㉝ 日本企業的會計年度⋯多採四月制，二〇一三會計年度區間為二〇一三年四月一日至二〇一四年三月三十一日。

㉞ 隱形資產⋯指市價超過帳面價值之資產，因為價差未在財務報表上呈現。

㉟ 村上基金（Murakami Fund）⋯專營投資、投信、企業收購與合併之顧問公司名稱，負責人村上世彰（MURAKAMI Yoshiaki）二〇〇六年因違反證券交易法之內線交易遭到逮捕並判刑確定，同年十一月該公司幾乎全數售出所持有股票，並撤出位於六本木之丘（Roppongi Hills）的營業據點。

㊱營業利益率：營業利益除以營業收入等於營業利益率，寶塚以上三個年度的營業利益率分別為一三％、一四％與一三％。

第三章

---◆◇◆---

寶塚歌劇經營模式的特徵

到目前為止，介紹過娛樂（entertainment）能否成其為一門生意（business）

的重要關鍵，在於是否能夠自主製作與主辦售票演出。從這一點考量，寶塚歌

劇可以稱為是串連「創作、製作、銷售」，以一條龍的方式提供「企畫創作、製

作、行銷販賣」服務給顧客、所謂垂直整合型的、沒有絲毫浪費的理想系統。

在這一章將會針對寶塚的經營體系進行詳細的介紹，在此之前，希望就娛

樂業界的「垂直整合系統」的現實狀況加以說明。

何謂寶塚歌劇垂直整合系統

所謂垂直整合，根據策略大師麥可・波特（Michael E. Porter）的定義，指

稱的是「將技術上屬於不同領域的生產、流通（物流及通路）、銷售與其他經

濟行為由單一企業進行」（《競爭策略》〔Competitive Strategy〕，繁體中文版由

天下文化出版），而針對導入垂直整合的優點，則列舉出整合的經濟性（cost

down，降低成本）、專業技術的累積，與形成和其他業界之間的差異化，並提高這個市場的移動或進入障礙❶。

另一方面，被稱為波特絕佳對手的管理學家傑恩・巴尼（Jay B. Barney）則稱「所謂垂直整合的選擇，便是明確判斷哪些經營機能應該在自家公司領域內完成、哪些經營機能屬於自家公司管理範疇之外此一企業戰略的根本」（《戰略管理：獲得與保持競爭優勢》〔Gaining and Sustaining Competitive Advantage〕）。定義了垂直整合對於企業策略意義，並論證其重要性。

一般來說，垂直整合被視為汽車或電子機械等製造業的經營管理策略，在寶塚歌劇所屬的娛樂業中，究竟能否適用此種管理理論呢？

娛樂產業的特徵在於「生產與消費瞬間產生於同一個封閉空間」與「生產完成後緊接著同時被消費」。但是，娛樂產業的「作品」也與一般的商品相同，在實際接觸顧客的五感之前（觀看、聆賞），還有「創作、製作、銷售」

的步驟，其相關業務被稱為製作（production），也許各位讀者也有所耳聞。

如同前述，草創期的寶塚歌劇事業定位，在於補強阪急電鐵本業的鐵路運輸事業不足之處，如同兼營事業的安逸立足點，是寶塚歌劇事業的垂直整合體系得以高度發展的最重要因素。這一點與百老匯歌劇將製作過程的起點，定位於「製作人的個人靈感」，有著極大的差異。

換句話說，建構寶塚歌劇事業整體的營運架構者，是偉大的製作人小林一三，這是的事實；針對個別的作品，不是由製作人個人的發想或活動、而是由名為阪急的這個組織所準備好的裝置（原本是以招徠鐵路運輸旅客而建造的劇場）做為開展的起點，為了要讓這個裝置對企業主體發揮最大效益，由阪急安排演出時程，再由身為企業主體的阪急所準備的製作資金（事業預算）、阪急所募集號召而來的演出人員、提供行政支援的工作人員讓事業發展的環境得以萬事俱備。

將百老匯的製作過程所觀察到的製作人的發想力、籌資力與選角力等因素，視為「必要條件」「理所當然的前提」，可以說寶塚歌劇與日本國內許多舞台戲劇製作是以此為起點展開。

那麼，再將話題轉回寶塚歌劇上，由於在事業草創初期計較事業本身的收益或獲利率的必要性低，藉由招徠旅客追求鐵路運費收入的極大化才是寶塚歌劇的經營目的；因此必然地，比起藉由合理的劇場經營管理來追求利益極大化，所致力的目標是盡量地增加公演的場次數。從而較之於歌劇事業本身的獲利性，是以經年順暢製作並消化公演的效率為追求的目標。因此，歌劇事業所產生的赤字，與至一九八八年為止仍存在的職業棒球隊（阪急勇士隊）的虧損相同，是由阪急總公司視為廣告宣傳費加以吸收。

換句話說，由於更為重視效率，寶塚大劇場周邊集中設立了服裝和道具的製作工廠、歌劇團行政辦公室、排練場與寶塚音樂學校等相關設施，我認為便

是因此而自然形成了垂直整合度極高的商業模式（business model）。

而寶塚獨特原創的「美學意識」與「世界觀」，也呼應前述巴尼所重視的垂直整合分析觀點中的「從企業的特殊性和異質性中，尋求競爭優勢的來源，最重視該企業是否具特有的經營資源」的關鍵相符。

更進一步分析，因應外部環境變化所採取的策略，像是「藉由五組化（宙組於一九九八年新設立）達成自主製作和主辦售票演出的數量擴大策略」「藉由因東京寶塚劇場改建，伴隨而來的主辦售票演出全年化（二○一一年自東寶取得東京的售票演出主辦權），以達成自主製作和主辦售票演出的質量提升策略」「全國巡演等地方城市的公演場次增加等，達成實質上的長銷式公演化」等，都是鞏固這種商業模式的助力。

不過，在垂直整合系統架構下，存在著唯一一項外流至集團外的經營項

【圖2】寶塚歌劇的事業體系構造：一條龍式的垂直整合系統

寶塚歌劇的事業體系構造：一條龍式的垂直整合系統

創作
- 作品創作：企畫案、劇本、選角、行程管理等
- 寶塚歌劇團

製作
- 作品製作：大道具、小道具、服裝、燈光、音響、舞台監督等
- 寶塚舞台股份有限公司（阪急電鐵子公司）

銷售
- 行銷販售：廣告宣傳、票券銷售、團客業務、劇場經營管理等
- 阪急電鐵股份有限公司歌劇事業部

所有機能全部集中於聖地寶塚

顧客資料庫的共有分享，由各機能領域的專業性來表現寶塚獨特的美學意識與世界觀

目，那就是寶塚歌劇團畢業生的經紀管理業務。

過去曾有一部分的畢業生，以隸屬於阪急電鐵子公司的寶塚創藝股份有限公司（Takarazuka Creative Arts）旗下的形式進行演藝活動。但是，自寶塚畢業之後，即使隸屬這家公司，也無法確保自己晉身演藝圈的路徑，因此希望繼續在演藝圈發展的畢業生們，便會成為東京各藝能製作公司旗下的所屬藝人。

本書開頭提到眾所皆知的天海祐希與真矢美季等人，都是隸屬於阪急以外的重量級製作和經紀公司。

這一點我認為與寶塚歌劇創立者小林一三希望在團者「清純、正直、美麗」❷、畢業後可以成為「賢妻良母」的理想有著莫大的關係。順帶一提，過去阪急集團對於寶塚歌劇畢業生的相關「商機」並不關心。

不過，曾經長年被定位為阪急電鐵本業之鐵路運輸事業的旅客招徠策略、阪急「兼營」的寶塚歌劇事業，現也成長為集團的「第三支柱」。若要追求事

業更進一步的成長，便產生著眼於畢業生這個重要經營資源事業發展的必要性。目前，畢業生的經紀管理單位（梅田藝術劇場股份有限公司）受到極大的關注和重視。

採用垂直整合系統的根據

而寶塚歌劇事業何以要採用垂直整合的經營體系呢？

排名第一的理由，便是波特所舉出的垂直整合的優點「整合的經濟性」的存在。

不論是何種類型的業務，一旦外包，就會產生相應的人事費、道具搬運費等追加成本。

此外，在價值鏈管理（value chain management）❸（作品製作過程）流程中會產生頻繁且重要的規格變更。換句話說，在作品製作過程中，由於劇作

家、導演力求完美，造成重頭來過或是演出變更的狀況發生時，必定會連帶造成大道具、服裝的變更，或是海報設計的更動等作業程序。

此時能否迅速處理這些作業程序，不僅與降低成本有關，甚至攸關作品成敗。因此，對於事先預定首演日期、沒有退路的娛樂產業而言，垂直整合系統的優點可說是影響深遠。

波特所主張藉由整合所帶來的好處，不僅是降低成本，也包含伴隨降低成本而來的各種集團內部的技術或實務技巧累積，因此對寶塚歌劇事業而言，對於「垂直整合體系是自身組織明確的強項」這一點具有共識。

但是，就寶塚歌劇而言，還有比這件事情更重要的、由於垂直整合系統帶來的優勢。

正是因為有此體系，才能夠形塑與維繫寶塚歌劇在市場差異化上優越性的來源，也就是獨特的「美學意識」與「世界觀」。

那麼，所謂獨特的「美學意識」與「世界觀」所指為何？

訴諸視覺的豪華服裝、首席明星在歌舞秀終場的遊行穿著象徵首席明星地位、背後飾有巨大羽毛的舞台服裝，令觀眾瞠目結舌、耀眼絢爛的燈光效果，與目不暇給的換裝速度、迅速的舞台裝置變換，以及大幕將要落下之際，飄散著憂傷氛圍的男役背影的演技等。粉絲們認定「這就是寶塚」，換句話說，由這些代表差異化優勢來源的事物與象徵逐項累積，醞釀寶塚歌劇的美學意識與世界觀，這也連結到波特所提出的「高度進入障礙」。

針對這一點，以我的親身經驗為基礎，依序按照寶塚大劇場公演的作品創作、製作、行銷販售的流程具體地進行驗證吧。

寶塚歌劇的作品選定流程，是由劇作家和導演提出企畫書開始。

過去雖曾有歌劇團高層每檔公演欽點導演，再由該導演配合預定演出組別首席明星的特色「量身打造」作品的時期，但是，從一九九〇年代後半至今，每年製作九檔甚或十檔節目的寶塚大劇場公演的企畫書，是請劇作家和導演事先提出（不過，企畫中亦包含重演舊作或演出海外音樂劇，並不限於全數皆為新作。若只製作新作，將導致成本提高，成為經營收支上的痛處，這一點如同前述）。

因此，即便劇作家這一方是針對特定的組別和明星「量身訂做」寫作劇本，但根據歌劇團高層的判斷，卻由完全意料之外的組別或明星演出的可能性增高了。

而且，提出企畫書的過程中最大的特徵，在於幾乎不會起用「外部」的劇作家和導演。總而言之，被寶塚歌劇團「雇用」、具有「團員」身分的劇作家或導演幾乎負責了全部寶塚歌劇作品的創作，如此一來，更能彰顯垂直整合的

優點，持續累積寶塚原創獨特的「美學意識」與「世界觀」。

一部分的**前物**（戲劇）雖是外部創作者的原作，經過寶塚歌劇團專屬的導演改編潤色為劇本後搬上寶塚舞台，但由外部的導演經手執導寶塚歌劇的演出則幾乎無前例可循。

至於**後物**（歌舞秀）的部分，要能夠在五十五分鐘的演出時間中，靈活調度約七十人的演出陣容，以及**安排迅速的換裝、快速轉換陷阱門、旋轉舞台、銀橋**等寶塚大劇場獨特的舞台裝置同時駕馭全場的導演，若說寶塚外部無人可擔此重任，其實也不算言過其實。

而作品的創作工作集中於內部人員身上，還有另一個重大的原因，那就是寶塚歌劇團基本上會**買斷**作品著作權的經營模式。

寶塚大歌劇公演的工作人員名單最末尾，必定會出現著作權人寶塚歌劇團

與主辦單位阪急電鐵的字樣。換句話說，針對可說是娛樂產業基礎之一的著作權管理，並不是由發想、企畫出作品的劇作家和導演主導，而是由寶塚歌劇團統一管理。

乍看之下，由創作者的立場而言似乎是不合理的制度，但如同前述，與百老匯等製作體制不同，阪急電鐵已經做好所有作品創作與製作的前置準備，如果將此視為負責創作的製作人、劇作家和導演等工作人員，完全不用擔負任何風險的制度，反倒應該可以接受並認同這是極為合理的運作模式。

劇作家、導演、甚且是製作人都無須如同百老匯一般，承擔包含預算、募資等與作品製作相關的全部風險，阪急電鐵集團背負上述所有風險，成為作品製作的強力後盾，這可說是寶塚特有的運作模式。

倘若自己的作品暢銷而能夠不斷重新上演，相關的著作權收入也會累積成龐大的金額。能夠實現以上夢想，是娛樂業創作者的共同目標，但在寶塚歌劇

的系統之中，若要達成上列目標基本上是不可能的。

由寶塚歌劇團（即主辦售票演出的阪急電鐵）的角度而言，光是寶塚大劇場每年都有九至十檔公演，包含寶塚船首廳與日本全國巡演等其他售票演出在內，每個年度中需要準備為數眾多的自主製作作品陣容。由於這是每年、經年累月必須反覆重複執行的工作流程，在有限的製作體系、資源與人力之下，每年全部搬演新作由企業經營面上而言，很難稱為合理的規畫。

除了製作新作將導致龐大的額外成本之外，重演舊作的企圖之一，是大幅降低成本（能夠得到與長銷型公演相同的經濟效果等）；在沒有遇到首席明星退團公演等「旺季」的事業年度，藉由重演舊作降低成本，從商業經營角度來看，是為了達成預算目標的必要手段。

以我的經驗而言，在所謂「青黃不接的時期」，為了確保組織整體中長期

計畫的收益，要求製作人員適當地將**舊作重演**納入公演劇目陣容中；若逢預測會因持續製作新作而成為可能導致成本增加的因素，也會藉由與負責執行作品製作的寶塚舞台（股份有限公司）之間的調整安排，以避免成本增加的風險。

換句話說，由企業經營上的狀況與第一線製作現場的各項條件而言，每個年度內所製作的公演中，必須有幾檔是過去既有作品的「重演」，寶塚歌劇團（阪急）為了「在希望的時間點、演出期盼的作品」而採用此種管理運作模式，並向著作權者（寶塚歌劇團員）買斷著作權。

相對於此，某種程度而言或可說是一種擔保，寶塚歌劇所屬的劇作家、導演，身分是寶塚歌劇團的「團員」，基本上是**終身雇用**；寶塚給予創作者身分保障這一點，在娛樂產業界中可說是極為特殊的例外措施。

原本的狀況是，如果企畫案沒有通過，工作就落空，而且還要擔心立即失

業的危機，才是這個業界的通則。但是，以寶塚歌劇而言，即便寶塚大劇場（東京寶塚劇場）公演的企畫案沒有通過，無法成為演出專案負責人，但還是會被分配擔任除此之外的寶塚船首廳公演、全國巡演或是晚餐秀等作品製作的工作，團員並不需要擔心會失業。

但對「外部」的劇作家或導演而言，像寶塚如此獨特的通則卻行不通。因為在娛樂業界，創作者將自己的作品「以最好的形式在最好的時間點」販售給外部第三者，是理所當然的商業行為。對於寶塚歌劇外部的導演等創作者而言，前述管理制度所帶來的限制，也是他們對於成為寶塚歌劇團員感到興趣缺缺的最大理由。

身處在此種可稱為「終身雇用」的工作環境之中，在作品製作面上的特徵，是進一步提升「垂直整合」度，我認為這一點對於實現寶塚歌劇獨有美學有極大貢獻。

接下來，我將分析包含於製作與行銷販售層面的「美學意識」與「世界觀」。

我也將與各位分享讀者親身實務經驗的心得。

作品創作上的優點

客戶資料由價值鏈的所有階段（企畫創作、製作、行銷販售）分享共有，並能夠加以活用這一點，對於垂直整合系統成功與否乃是不可或缺的重要因素。

寶塚歌劇的顧客「目前有什麼需求？喜好傾向又是如何？」等相關資訊，若能夠由自企畫創作至行銷販售為止所有的工作階段分享共有，並以此資訊為基礎而產出「商品」，便可能掌握管控整體工作流程，也會減少流程中的損耗。

舉例而言，團客比率高（入門觀眾比率高）的時期，要提供「故事情節容

易理解的戲劇作品」加上「豪華絢爛綜藝歌舞秀」商品；創作預算吃緊時，則以「全本戲劇演出」或「舊作重演」應戰，以圖精簡成本等策略，會以負責行銷販售者（總經理）主導的形式，由三方（寶塚歌劇團、寶塚舞台、阪急電鐵）事先進行溝通協調並付諸施行。

另一個好處則是在作品創作面，也能夠以各自的專業呈現寶塚歌劇特有的「美學意識」與「世界觀」。像是寶塚歌劇的特徵之一「迅速的舞台裝置轉換」必須在數秒之內搬進搬出不同的舞台大道具，因此製作大道具時所使用的木料是輕量的板材，再將其外觀打造成由觀眾席看來「厚重有分量」。此外，同為寶塚歌劇特徵的「迅速換裝」，明星的舞台裝由專司其職的負責人員、有時甚至由數人同時在極短時間內協助換裝。凡此種種，若演出的學生們與工作人員之間無法同聲共息、擁有默契與互信關係，是無法順利進行的。

寶塚歌劇的導演（創作者），以這群專職後台人員（寶塚舞台股份有限公司的工作人員）的存在為「前提」書寫劇本、思考執導方式。他們是以追求寶塚歌劇「美學意識」與「世界觀」至極限為目標來創作作品。因此，上舞台之後，才發現他們所提案的計畫，在現實中無法執行的狀況也時而有之。此時，無論我們這一身負監督管理責任的製作人如何說破了嘴，也有創作者無法輕易妥協之處。

但是，以**舞台監督**為中心的後台工作人員們（製作者），為了讓創作者的計畫得以實現，則想方設法不斷發揮累積創意，藉由各種微幅調整讓導演的意志得以在舞台上呈現，是非常可靠的工作夥伴。

此外，同樣的說明也可適用於**二次商品**（錄製舞台演出並且發行DVD）。如同前述，寶塚的粉絲們比起作品整體的完成度與品質，具有以明

星是否「玉樹臨風、帥氣逼人」來評斷作品好壞的強烈傾向。當粉絲社群所心儀的明星現身於舞台上時，即便是坐在最前排，也會戴上歌劇觀劇用的小型望遠鏡，所有的神經都全神貫注於明星的舉手投足（讀者之中，可能有人會認為這是極端狀況，因為寶塚大劇場與東京寶塚劇場在舞台與觀眾席最前排之間設有銀橋〔突出幕前式舞台〕，因而產生這種現象）。令粉絲們陶醉神迷的、乍看之下極為誇張的假髮與眼神傳情的演出效果，是由寶塚專屬的導演「適才適所地」穿插在演出中，再經由收錄ＤＶＤ影像的攝影機完美地錄製下來❹。此處可說亦顯露出因垂直統合系統所凝聚而成的、關於寶塚美學意識和世界觀的共識。

以垂直整合系統進行全國巡演的優點

另一個採用垂直整合系統的理由，則在於寶塚歌劇的售票演出主辦單位阪

急電鐵與地方城市的主辦單位之間的關係。

前述已經為各位讀者說明「全國巡演」售票演出型態，如同過去曾經被稱為「地方公演」字面所示，是指稱離開根據地寶塚大劇場與東京寶塚劇場、巡迴旅行至全國各地進行售票演出型態的公演。

而在先前所介紹過的百老匯則是採取以下的售票演出型態：製作人所完成的作品首先在地方劇場巡迴演出，若在口碑與票房上有所斬獲，最終則可能登上百老匯的舞台。也就是倘若無法在「地方公演」拿出成績，便無法進軍中央場館的售票演出型態。

另一方面，寶塚歌劇的地方公演，定位則與百老匯完全相反。必須先在寶塚大劇場和東京寶塚劇場完成**主公演**（中央場館）的作品，之後再進行地方公演；而不是先在地方進行試演（tryout），成功的作品才進軍寶塚大劇場的形式。

全國巡演相對於寶塚歌劇事業整體經營，近年來的地位愈形重要。

第一個原因是，全國巡演的獲利率的數字有所提升。

以寶塚歌劇而言，在售票演出經營上最大的弱點為何？本書雖然已經數度提及，再重複一次，對於具有獲利一旦越過損益兩平點、收益率便會顯著提升特色的舞台表演售票演出來說，「長銷型售票演出」是提升收益的常識，但這一點寶塚卻無法做到。

寶塚歌劇雖分為花、月、雪、星、宙五組，各組之間的待遇是平等的，因此，不論是主公演或是任何其他公演，各組所分配到的演出場次是幾乎相同的。若是如同《凡爾賽玫瑰》等極為受歡迎的劇目、或是首席明星的退團告別公演等，票券預售開始就「秒殺」的演出，便應該如同百老匯或劇團四季一樣，實施長期公演以追求利潤最大化，這以業界常識判斷是理所當然的策略。

但是，這在寶塚歌劇卻是不可能的策略規畫。

相反地，即便是票券完全滯銷、演出場次愈多赤字累積金額愈高、票房不佳的公演，也必須演完既定的場次，無法中途喊停。

因此，平衡補救這個對於商業戲劇售票經營而言，極為「不適當」的系統缺陷，便是「全國巡演」的重大使命。

而在全國巡演演出的劇目，則是以緊鄰其前的寶塚大劇場、東京寶塚劇場（主公演）所演出的劇目直接上場為慣例。換句話說，為了進行全國巡演而增加的開發製作成本等於是零。此處再度讓我們仔細檢視「垂直整合系統」所扮演的角色。

主公演是由各組全體人員（每組約七十名）所進行的售票演出，全國巡演則由約四十位組員進行公演。

此外，主公演的演出地點寶塚大劇場，座席數為二五〇〇席；另一個是東

京寶塚劇場，座位約二〇〇〇席的大劇場。但是全國巡演的場地規模較小，此外，座席可容納人數也隨著場地不同而各異。更麻煩的是，舞台裝置或是兩側後台的寬度等「條件」也是因場地而異。這些差異可能導致演出方式的變更，若要逐一應變，會花上許多功夫與增加成本，因而導致獲利率降低。

針對上述這些全國巡演既有的特性，阪急又是如何處理？在確定年度演出行程的階段，便會決定全國巡演的演出劇目。而該劇目的各項相關道具在為了首演的大劇場而製作的階段，便會考慮到要能夠移往全國巡演之用（意即考慮到劇場規模的差異，在易於裝卸至搬運卡車等小地方下功夫）。

為了徹底排除因委託外部廠商必定會發生的時間與成本上的浪費，這些工作流程當然也是透過垂直整合系統完成❺，將這個系統的效果發揮到淋漓盡致的最大極限。

針對長銷化演出，要再加上另一點說明，經由演出期程安排，同一演出內

容、劇目可由不同組別在同一年度分別演出，如此一來，道具或服裝便可相繼

交接使用，以售票的觀點而言，等同於進行長銷型公演。換句話說，寶塚歌劇

藉由地方巡演的售票演出、演出期程與組別交替演出相同劇目的綜效，進行實

質上的長銷型態公演。

在銷售業務與行銷上所面臨的課題

對日本的劇場經營而言，一向以來都是以如何確保團體觀眾客群為最大的

重點，甚至可說團客保衛戰本身就是極為激烈的市場競爭。

在《我們與劇場》（暫譯，原書名『わたしたちと劇場』，藝團協出版部，

一九九三年）寫道：

「以製作一檔節目為例，（中略）日本的劇場是以演出一至兩個月的公演規

模來編列預算。而且每個月為了保障演出票房，要確保演出卡司中有明星；觀

眾中團體客群的比例為百分之五十以上。」

但是，近年以包場演出為最大值的團客比例日漸減少，隨著散客使用個券（個人顧客票券的簡稱）的比例增加，在銷售業務與行銷整體上所需的勞力與時間（成本）更形增加。在此同時，隨著資訊發達、顧客的選擇更加多元化，票券（個券）的銷售趨勢更加難以掌握。

近年來，即使是引發討論話題的作品，或是海外音樂劇的翻譯大作，票券開賣「立即完售」票房秒殺的作品數量仍呈現銳減態勢。

原因除了資訊發達與選擇多元化之外，我認為根本問題在於寶塚歌劇的人氣日漸低落（粉絲社群的弱化），以及經濟不景氣導致顧客觀望與購買猶豫等傾向交錯而成的複合因素。

寶塚歌劇票券的銷售，向來都是藉由「死忠粉絲」所形成的獨特社群支撐。

具體來說，藉由粉絲俱樂部（並不是由寶塚經營，而是由粉絲個人成立，必須向寶塚歌劇團提出成立申請）彙整俱樂部成員的票券張數，而且俱樂部每一位成員還會分別購買首演日、期中日、閉幕日（千秋樂）等複數場次的票券，週六日及假日的票券自不待言，即使是周一至五的平日，也必然會在開始預售當日全數完售的票券秒殺銷售模式十分常見。

魔鬼般的平日六場公演

寶塚大劇場公演的首演日固定為周五（元旦首演的正月公演除外）。

為時約一個月四十五或五十五場的公演，都是遵照此基本模式，首演及閉幕日即使落在平日，票券也毫無疑問地會銷售一空，周六日與假日的場次包括

包場演出，也完全不需要擔心票券的銷售狀況。

問題出在一般的平日公演場次。其中，尤其是首演開幕之後次周「第一個周一至周五的六場公演」的票房最為危險。實際上，這六場演出的票券銷售狀況，攸關無法進行長銷化演出的寶塚大劇場與東京寶塚劇場公演的成敗。也就是說，考慮到這二座劇場「自主製作與主辦售票演出」占寶塚歌劇事業整體的比重分量，這六場演出的票券銷售狀況，可說是決定歌劇事業整體的成敗。

如同以往一般，以粉絲俱樂部為中心，單一顧客在票券預售期間購買複數票券的寶塚「必勝」購票模式急遽減少。取而代之的是「至實際觀賞演出（首演開演）之前絕不輕舉妄動，總之，先看一次以後，再以自己的評價和寶塚粉絲社群所信賴的他人評價綜合評估，若喜歡才會再度購買同檔演出的票券」，或「為了保留購買二次或三次商品（DVD等周邊商品）的預算，不會勉強自己增加觀賞現場演出的次數」等觀望與購買猶豫的傾向，在寶塚歌劇的觀眾群

中也逐漸變得明顯。

而說到因上述影響在銷售的第一線發生哪些狀況，便是自預售票券開賣日到首演之間約一個月之內，經常發生即使很努力促銷或宣傳，票房也絲毫不見起色的現象。

換句話說，顧客選擇先觀賞首演日或接續下來周末的演出，才會決定是否購買「（同一檔演出的）下一張票券」的購票模式，在寶塚歌劇客群中已經成形。即便觀眾覺得演出很精彩決定再次購票，「首演結束後下一周的平日六公演」也不會成為其購票對象，大概都是以下個周末之後的公演票券為主要購買場次。在現今這個世道，上班族要能夠「臨時安排下周休假」，可能不是一件容易的事吧。

寶塚大劇場距離大阪市中心尚有一段距離，平日公演的開演時間為下午一點，如果當天有早午場二場公演，則分別為上午十一點與下午三點，如果不設

法安排休假就難以前往觀賞演出的劇場環境。

也就是說：「公演首演日後第一個周一至周五的六場公演」的票券銷售，如果不是「立即完售」的公演檔次，就會陷入極端低迷的狀況。以寶塚歌劇售票演出的場次四十五場或五十五場為母數而言，這六場的比重非常巨大。

目前，甚至有連首演後的周六日公演觀眾人數減少的狀況。倘若如此，在票券預售的階段，幾乎提早宣布此次公演「確定敗戰」。

二次和三次商品的定位與危險

娛樂產業最根本而重要的目的，都是藉由「現場演出」賺取收益。置身劇場、演藝廳、會館等「現場」，沉醉於身歷其境的臨場感，與演出者和空間融為一體的經驗，是無法被其他事物所取代的。將「非日常」的世界、夢想的世

界提供給觀眾與參與者，讓他們願意持續進入劇場空間。我認為這應該是娛樂產業最大的使命與任務。

但是，由商業的角度而言，希望臨場感帶來的感動能夠永久保存、想要再次感受之際，無論何時都能夠「重複播放」，這種顧客的需求也確實是存在的。

為了實現這些願望，DVD、CD、通訊衛星播放，或是卡片、手機吊飾等周邊商品和隨身小物商品的企畫、製作、銷售，對於娛樂產業而言便成為重要的收入來源。

此外，若是以「輸出演出」的形式巡迴全國演出的寶塚歌劇全國巡演，商品銷售部隊會隨行巡演，支付主辦單位館方服務手續費以販售二次或三次商品。

地方會館的觀眾中「初次來館者」眾多，此外，同時也是難有觀賞售票演出機會的客層，因此周圍的親朋好友拜託他們代買商品．伴手禮的狀況聽說也

很常見。

如同提供臨場感的現場演出，二次或三次商品的銷售對於事業整體經營也同樣具有非常重要的地位，但同時也會產生副作用。也就是一次、二次或三次商品彼此之間產生「顧客錢包爭奪戰」。當然，顧客的荷包不是無底洞。而最令人擔心顧慮的，便是因購買二次或三次商品（寶塚歌劇的情況，特別是加入衛星播放所提供的視聽服務），而導致購買一次商品（現場演出）的機率減少的「取捨折衷」（trade-off）現象。

徹底堅持追求高品質的作品、確保能夠支持優質作品的演出者、工作人員的質量，並持續順暢地運作「創作、製作、銷售」體系，我認為這些都是在思考寶塚歌劇將來發展時，必須置於最優先地位的先決條件。

寶塚的未來型《Dream Trail⋯寶塚傳說》

那麼，在此話鋒一轉，想要為各位介紹我以製作面為主、在梅田藝術劇場所參與的一部作品。那便是二〇一一年於梅田藝術劇場製作、演出，名為《DREAM TRAIL⋯寶塚傳說》（DREAM TRAIL⋯宝塚伝説）的戲劇作品。

雖然是我參與製作的作品，但內舉不避親，我認為當一百年後再度回顧寶塚歷史之際，這是一部會被評價為轉捩點的作品。因為這是寶塚的現役學生與畢業學姊們首次正式同台演出的戲劇作品。

截至這部作品之前，雖有在某些特殊活動的場合，畢業生重返寶塚舞台的經驗，但與現役學生共同演出正式售票作品的狀況則極為罕見。

這個作品是當時為三年後（二〇一四年）的寶塚歌劇創立一百周年暖場而量身打造，也就是所謂的啟動（kick-off）企畫。由鳳蘭領銜，真正與TAKARAZUKA Legend（寶塚傳說）之名匹配相襯畢業明星們，與以當時的現

男役明星涼紫央（SUZUMI Shio）❻為中心的星組現役學生們成為同台競飆演技的夢幻組合。作品內容藉由寶塚過去的著名舞台場景，回顧寶塚的百年歷史，藉此探索以下個百年為目標的未來藍圖與可能，這是除非在梅田藝術劇場否則不可能製作完成的珍貴作品。

對於曾經身在寶塚歌劇事業經營管理中樞、時任梅田藝術劇場董事的我而言，若要說製作這部作品還有另一層重要意義，便是藉由梅田藝術劇場製作和主辦這場演出，賦予收益與營業額大部分仰賴寶塚歌劇現役學生作品的梅田藝術劇場一個事業經營的新契機，同時也讓現役學生加上畢業學姊此種售票演出模式，能夠穩定地成為阪急電鐵集團新的收益來源。

最後，該作品在東京・大阪兩地的演出票券都是在預售開賣當日「當天完售」。作品內容也是絲毫不辜負眼界甚高的資深粉絲們期待的佳作。

不過，那麼在下一個一百年，寶塚要能夠百尺竿頭、更進一步的飛躍發展，又需要如何的經營戰略呢？

這個問題的答案，我希望藉由寶塚與ＡＫＢ48集團（以下簡稱為ＡＫＢ48）的比較，進一步思考。

為何以ＡＫＢ48做為案例研究的比較對象？因為我認為寶塚與ＡＫＢ48兩者在經營上具有「素人神格化」的共通點。

譯注：

❶ 提高移動或進入障礙：阻止其他競爭企業順利轉進或進入此市場的手段。

❷ 清純、正直、美麗：寶塚校訓「清く正しく美しく」。寶塚歌劇創立當時，團員遭人揶揄為「如同藝伎與舞伎」，小林一三駁斥「寶塚歌劇是由接受高等音樂教育、出身良家的女兒，即『學生』來演出」，因此至今仍保留稱寶塚歌劇團員為學生（生徒）的習慣。

❸ 價值鏈管理：由麥可‧波特（Michael E. Porter）於《競爭優勢》（Competitive Advantage）提出。

❹ 錄製舞台表演：誇張的演出效果不是為了現場觀眾，而是DVD等影像化商品所需。

❺ 垂直整合系統：指道具製作由寶塚舞台股份有限公司專司其職。

❻ 涼紫央：一九九六年入團，曾為星組男役明星，二○一二年退團。

第四章

寶塚歌劇與AKB48

「素人」與「未完成」

接下來，從本書開頭曾經提及**素人的神格化觀點**，探討並思考寶塚歌劇的商業模式。

首先，在這個架構下，我認知的所謂「素人」，所指的並不是「技巧純熟或笨拙」這種技術問題。此處所稱的「素人」，不是對極於「專家」的一般相對概念；而且我所定義的「素人」，也不會受「技巧比現在更上一層樓後，意欲何為？」等對於自稱「專家」的人們而言十分刺耳，且窮於回答的問題所困擾，也不會希望一開始各位就能夠有此認知。

在寶塚歌劇的世界中，經常可以聽到「男役十年」一說。如果無心領神會女反串男的獨特表現形式之美與氛圍，並在舞台上展現出來，便無法被認同

可以獨當一面，也不可能登上位於頂點的「首席明星」的寶座。

無論如何能歌善舞，光靠如此是無法被認同為優秀的男役。像是服裝和小道具的使用方式、眼神流轉的韻味，或是瀟灑站姿等，必須同時具備各種要素、並在舞台上表現出寶塚歌劇獨特的世界觀才行。換句話說，若非「藝能技術純熟高超，而且具有吸引觀眾的魅力」的人，無法得到寶塚粉絲社群的認同。

因此，自激烈的競爭脫穎而考進寶塚音樂學校，並且接受二年的課程訓練，畢業之後進入寶塚歌劇團（入團），雖然在歌唱舞蹈方面都累積相當的技術，但是，剛剛進入歌劇團的學生們，對於粉絲社群來說，都還只是一群「菜鳥」。

而所謂「素人」，也可說是「未完成」的狀態。

因此，在寶塚歌劇的世界中所謂「素人的神格化」，換句話說，也可以想成是粉絲社群集體將未完成打造成升級版的過程。

粉絲社群中每一個人都有自己「獨到的」眼光，意即粉絲依據自己獨特的標準，選擇並守護「最支持成員的（學生）」❶ 的成長，傾注愛情加以灌溉培養。因此，這個過程（心理距離法，詳見後述）個人色彩濃厚，完全因人而異；在我的認知中，此種過程，可說直接關係到寶塚歌劇社群長達一百年的歷史、社群的活性化與擴張發展，並提供預測未來發展藍圖全貌的重要觀點。

何謂素人神格化？

而在寶塚歌劇的領域中所謂的「素人的神格化」，指的是自進入寶塚歌劇團、至就任全體學生們視為最終目標「首席明星」為止的過程，以及相關粉絲

社群的雙向互動等整體現象。

此外，在「素人神格化」的過程中，並非僅有眾人認定的「必然」步驟，也包含粉絲社群中每一個單獨個體，可以各自分別設定的「偶然」步驟。

例如，即使是同樣的台詞和動作，但某天這些台詞動作對粉絲們而言，突然「進化」成「可以打動人心」的狀態，令人感覺又登上了階梯一步，也包含了這種個別經驗。

請參考我所認為的步驟模型（詳見【圖3】）。

自寶塚音樂學校畢業進入寶塚歌劇團，以「入團」為一切的起點。而後是分配組別、累積演出經驗，其間被拔擢成為「跨越」寶塚大劇場（東京寶塚劇場）獨特舞台裝置「銀橋」的團員。

接下來，便是以寶塚大劇場公演的戲劇演出中，僅能由入團七年以內的團員演出、每一檔公演只會有一場的**新人公演**的主角寶座為目標。

【圖3】寶塚歌劇 「素人神格化」步驟概念圖

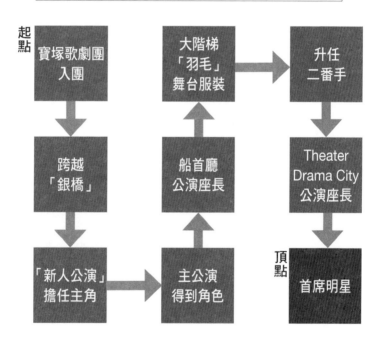

若能重複在各檔新人公演中擔綱主角，而且在主公演所分配到的角色也愈

來愈吃重，漸漸地眼界也會隨之開闊。

再來終於要挑戰在寶塚船首廳的演出擔任座長。通常船首廳演出後會接續

於日本青年館等地舉行的東京特別公演，因此不僅是演技的內容，而是連同觀

眾動員能力都將一併受到檢驗的重要步驟。

接下來，是在「聖地」寶塚大劇場和東京寶塚劇場的重要象徵**大階梯**上的

升級。藉由舞台服裝的「羽毛」裝飾「訴諸視覺」，這是身為演員成長的證

明。若爬上二番手的地位，便會面臨梅田藝術劇場（Theater Drama City）的座

長公演或舉辦晚餐秀等，就任首席明星之前最後的障礙難關的挑戰。

其後，便是隨著前任首席明星的**退團**（畢業），合於正統地承襲首席明星

的寶座。至此，跨越漫長時間**素人神格化**的造神運動，便算是功德圓滿。

但是，此種素人神格化只是我所認為的案例模式之一。其中步驟雖有「新人公演擔任主角」與「成為二番手」等所謂「固定」的必要條件，除此之外，其他眾多的因素都是「不定」的要素。換句話說，為素人們加油支持，共同體驗參與神格化的每個步驟一邊往前邁進的粉絲社群中，每一個人都有自己獨特的神格化模式也無妨。不，寧可說，應該要有這種反應個別經驗的模式存在才對。

這便是所謂**販賣多元的溝通**（communication），我認為，這與往後的娛樂產業或商品所應該具備的最大優勢密切相關。

即使因此讓每一位明星變的微不足道，但若能確實地建立起此種模式系統，寶塚歌劇的世界可說穩如泰山，這便是如此獨特而強固有力的系統。

未完成即代表「新鮮感」

素人的特徵，應該是「未完成」吧。

這一點前面已有提及，「未完成」不等於「笨拙」。插畫家山藤章二（YAMAFUJI Shoji）[2] 在其著作《下手巧文化論》（『ヘタウマ文化論』，岩波新書，二〇一三年）[3] 中的論點大致如下：

「不僅限於演藝圈，對於從事與表現相關工作、日夜努力鑽研該如何變得『更加技藝高超』者而言，若是被問到『變得更厲害又如何？』，一時之間都會詞窮難以回答。比起因此變得更屬害而遭到孤立，笨拙時（的作品）還更加有趣，許多人都傳達了這個訊息。」

此外，如同各位所熟知的AKB48秋元康製作人曾說，他在海選時反而會

淘汰掉隸屬於藝能經紀或製作公司的「已經成為完成式的參選者」。換句話說，這一點應該也顯示ＡＫＢ48是「以成員逐漸進化為前提而成立的系統」吧。

正因如此，ＡＫＢ團體的新鮮感不論何時都不會消退，日日演進變化，且同時其勢力與影響力可以不斷擴大；在以持續提供完成品為宿命的（娛樂產業）市場中反其道而行，打造出「未完成」這種「不均衡狀態」。根據我的觀察理解，這就是ＡＫＢ48得以發展蓬勃的原動力。

評論家濱野智史（Hamano Satoshi）❹在《前田敦子超越了基督》（『前田敦子はキリストを超えた』，筑摩新書，二〇一二年）❺一書中指出：

「ＡＫＢ的重要經營概念是『可以近距離見面的偶像』與『守護其成長的偶像』。」

也就是說，「享受這些團員女孩們的表演、動作的高低起伏與成熟度，以

及表情的魅力向上提升的過程（前述的素人神格化步驟），正是粉絲社群支持AKB48的重大理由。這個見解，讓我們得以窺見寶塚歌劇與〈AKB48在「概念上的近接」，我認為是非常重要的論點。

如同AKB48，寶塚歌劇也同樣以「未完成」的程度，成為其吸引粉絲的魅力之一（在寶塚，即便是成為位居明星制度頂點的首席明星，仍然被稱為「學生」這一點就是其象徵）。

與AKB48並列進行案例比較分析，寶塚歌劇團並非「誰都可以參加」，通過入學考試之後，進入寶塚音樂學校就讀二年並且順利畢業是入團必要條件；但是，這並不表示這些學生或團員們已經是舞台表演者的完成式。寶塚音樂學校提供的是「寶塚佳人」❻得以後續受到「素人神格化」的必要條件，也就是能夠實踐寶塚獨特「世界觀」與「美學意識」所需要的基本技術，但是，

關於「藝道或吸引觀眾的個人魅力」則完全是「未完成」狀態。

寶塚歌劇也與ＡＫＢ48相同，是由粉絲社群與學生們同心協力，以成為**首**

席明星（素人神格化步驟的頂點）為目標攜手前行的過程受到絕大的支持，這是我的親身體會。

為了和其他娛樂產業的競爭對手或商品產生差異化，得以在激烈的競爭中適者生存，該如何活用「未完成」的概念呢？

答案就在不論是寶塚歌劇或ＡＫＢ48，都是反向操作，將「被當成園遊會或才藝發表會」的事業起點，逆勢操作為對自身有利的經營戰略。藉此在粉絲社群中醞釀營造出「我一定要支持這個學生或偶像，否則成不了事！」近似信奉宗教的認同感。因此，我認為直到終點「畢業」為止，持續以「未完成」的狀態進行演出和製作是非常重要的。

研究日本中世史的學者網野善彥（AMINO Yoshihiko）❼曾說，娛樂或宗教等此種能夠深刻震撼動搖人們心神靈魂的文化，是在「無緣的場合」由「無緣的人們」所創造出來的。

支持著寶塚歌劇或AKB48的人們（粉絲社群），可能是女性上班族、可能是家庭主婦、可能是學者、也可能是尼特族（NEET，not in employment, education or training，沒有工作也沒有就學或接受職訓的人），在與寶塚歌劇和AKB48產生連結的瞬間，從血緣、地緣、社會關係・階級地位等桎梏中獲得解放，而感到自己身處「無緣的瞬間」，這正是最大的魅力所在。

此種社群，還有所謂寶塚歌劇或AKB48的粉絲社群，也顯示出社會學者宮台真司（MIYADAI Shinji）❽所稱的「第四空間」。換句話說，粉絲社群為成員們提供既不是學校（社會）、地域，也不是家庭的「自己的尊嚴不會被剝奪的立足之地」。

也就是成為讓現代人遠離所抱持的各種壓力的「解放區」（不只是避難所），我認為寶塚歌劇或AKB48的存在感將日漸重要。

具有上述共通特徵的寶塚歌劇與AKB48之間的比較論，接下來又會浮現如何的論點呢？

比一比！寶塚歌劇團與AKB48的異同

「素人神格化」是寶塚歌劇團與AKB48之間的共通點，如果進行案例比較，應該採取何種觀點才是最有效的呢？我希望能夠聚焦如下：

①必然與偶然

②封閉與開放

③近距離接觸（近接）與結界

④物理距離與心理距離

⑤畢業與返鄉（home coming）

接下來，針對以上五個觀點分別說明。

海選的必然與偶然

進入寶塚歌劇團只有「一條路」，那就是必須考進寶塚音樂學校。若是能夠順利完成在寶塚音樂學校二年課程，全體學員都會得到進入寶塚歌劇團的權利。這是寶塚歌劇團系統的重大特徵之一。換句話說，對於寶塚歌劇而言，所謂的海選，並不是進入歌劇團，而是通過音樂學校入學考試，這是一道必須通過的關卡。

此次甄選是由「面試」「歌唱」和「舞蹈」等術科考試所組成的選拔，就

每年極低的錄取率而言，如果沒有相當程度就很難考上，也就是極難進入寶塚歌劇團；也可說在入學考試的時間點，就必須具備某種程度「必然的」基本能力的選拔系統。

相對於此，AKB48的海選（公開徵選）又是如何呢？

我分析秋元康製作人與田原總一朗（TAHARA Soichiro）⑨的對談集《AKB48的戰略！秋元康的工作術》（暫譯，原書名『ＡＫＢの戰略！秋元康の仕事術』，Ascom出版，二〇一三年）。

AKB48並未如同寶塚一般，具有「學校」的事前障礙關卡。二〇〇五年AKB剛剛成立時，以公開徵募的方式尋找團員，約八千人參加海選，先以書面審查篩選，最後參選者僅有二十四人，進入下一階段。

接下來則與寶塚歌劇相同，進行舞蹈和歌唱等考試。不過，根據秋元康製作人的說法，他的標準並不僅限於考試結果，而是在參選者身上，尋求某種

「＋α」（加值）的特質。

針對何謂「＋α」，秋元康製作人曾說：「追求參差不齊的環肥燕瘦，留給粉絲們『我喜歡這個團員』『我覺得從右邊數過來第二個團員不錯』等『有所選擇』的樂趣。」此外，秋元康也曾說：「粉絲在偶像身上追求的是灰姑娘的故事。他們希望看到飽受欺負、衣著襤褸、幹著粗活的苦命女子，最後變身高貴大小姐的人生成功故事。」

我認為，這種思考邏輯孕育AKB第一代的核心主角「前田敦子」。

秋元製作人提過，選擇前田敦子成為站在團隊中央擔任主角的理由，就是「我認為她是最不適合當核心主角的人」。這種思考方式，在重視「必然」的寶塚歌劇團並不成立。

利用「偶然」的AKB48

寶塚歌劇的學生們、以及支持著她們的粉絲社群所追求的終極目標，是位於「素人神格化」頂點「首席明星」的地位。

若要將首席明星代換為AKB48的對等地位，便是「中心人物」（center position，也就是核心主角）。如果能夠在AKB48中獲得這個地位，如同各位所熟知的，在電視節目或廣告中曝光的機會增加，受到注目的程度將大幅提升。

另一方面，寶塚歌劇是入團之後，如果無法突破層層關卡，歷經「必然」的」晉升步驟便無法達到「首席明星」地位的系統，這一點如同前述。

相對於此，我認為要晉身AKB48神格化的頂點（在AKB48的狀況下，特地不使用「終點」一詞），即「中心人物」的地位，「偶然」的影響極為重要。

AKB48為了要在發行新單曲時進行參加錄音的成員選拔，於二〇〇九年引進「總選舉」的制度。

在此之前，是由秋元康製作人為首的工作人員選出參加錄音的成員，但是，「每次都選出固定的成員、工作人員依自己喜好主觀選擇，是一件非常不公平的事情」等反對聲浪，在粉絲社群中蔓延。因此，不僅是訴諸由粉絲社群的「民主投票」選出演唱新曲的成員，並由得票第一名的成員取得「中心人物」的地位的「實力本位主義」，也是為了安撫粉絲社群而導入此種制度。

除此之外，進一步強化AKB48「偶然」的制度在二〇一〇年登場。那便是現今每年九月舉行的「選拔猜拳大會」。

雖然名為「猜拳」亦不容輕視小覷。其比賽結果與總選舉同樣具有選定成員、甚至是「核心主角」的效力。

因總選舉是根據受歡迎程度的投票選舉，對於已在大眾傳播媒體上具有高

曝光率的成員較為有利；猜拳此種選拔進行方式，可說是為了克服上述缺點，

給予目前人氣度、知名度居於劣勢的成員公平比賽機會為目的之制度。完全不

包含「未來性和個人偏好」等工作人員的如意算盤、「投票」與「握手會的隊

伍」等粉絲可以介入的因素，選拔猜拳可說是終極的、將「偶然」發揮到淋漓

盡致的制度。

選拔總選舉或選拔猜拳大會透過電波現場實況轉播，每次都創下高收視率

的紀錄。充滿偶然、沒有劇本的戲劇化演出，會讓觀者如同觀賞現場轉播的運

動比賽一般感到心跳加速。

我們可以感受到，「秋元康製作人的思考邏輯」確實反映於此系統之中。

專用劇場所產生的「偶然」

此外，還有一個我希望介紹的 AKB48「偶然」主題，那就是自「AKB48

劇場」所產生的「偶然」。

「能夠見面的偶像」象徵著ＡＫＢ48經營方針，ＡＫＢ48劇場每天都會舉行公演.；但是劇場的容納人數僅有區區二百五十人（寶塚大劇場的十分之一），甚至抽中公演演出票券的機率低於百分之一❿。

雖說寶塚歌劇的票券長年以來都是難以入手票券的代名詞，但即便將劇場之間的規模與容納人數差距列入考慮，ＡＫＢ48也是若非在運氣絕佳的狀況下，要在劇場與偶像「見面」一事仍然非常困難。

幸運得到入場券之後，下一個要面臨的「偶然」關卡，就是在為數眾多的ＡＫＢ48子團體中（unit team）中，不知道當天是由哪一組擔綱演出。

由於無法得知其中是否有自己偏好的團員，因此，形成粉絲除了委身於此一系統的「偶然」之外別無他法的「運作模式」。

但是，看完演出之後，也許會產生所謂「最支持成員改變」的狀況，這也

是ＡＫＢ48劇場運作模式所具備的「偶然」潛藏著無窮的樂趣。

此外，突破重重困難經由中選機率極低的抽籤過程而得到的入場券，一般而言，票券上應該會載明演出名稱、演出者與日期，以及自己在觀眾席區的「座位號碼」。

不過，ＡＫＢ48劇場的票券上卻沒有標出「座位號碼」。

取而代之的是一組單純的號碼，觀眾在「進入觀眾席之前」，在大廳按照此一號碼排隊，工作人員居然開始轉動賓果機，觀眾則依據賓果遊戲的結果，決定入場順序。

換句話說，進入劇場的順序由「賓果抽籤」來決定。

抽籤結果僅決定入場的順序，進入劇場之後可依據自己的喜好來選擇座位，是個充滿「偶然」、趣味橫生的系統。

順帶一提寶塚歌劇的狀況，若觀眾不堅持座位票級，則幾乎都可以看到自己所希望的組別的演出。過去「買入」寶塚歌劇全國巡迴演出此一商品的地方主辦單位，曾有包下整場演出，事先不決定席次，而是由當天到場順序安排座位的情形，但「賓果抽籤」可說是前所未聞、令人驚訝的操作手法。

此外，在AKB48劇場觀眾席的前方存在著遮蔽視線的二根柱子❶。

因是以劇場內有這二根柱子的前提條件下製作節目，因此下了些功夫，讓觀眾無論從哪個座席觀看，基本上每個成員被看到的機會是一樣的，也很容易進行成員之間的相互比較。此時觀眾席與舞台之間的「近距離接觸（近接）」產生了縱效，成為讓「偶然」擦出火花決定瞬間的裝置。換句話說，是讓在AKB48粉絲社群之間稱之為「res」❶，就是「視線在無意間相會（或錯覺如此）的瞬間」「必然」會來臨的設計安排。

如此ＡＫＢ48劇場的裝置構造，層層疊疊交織出專屬於這個空間的「偶然」。在反覆多次的「抽籤」結果交錯影響下，若是參加其他的演出、觀賞不同的子團體表演，或是坐在不同的席位，就有可能「移情別戀」，改為「最支持」其他不同的成員。

做為重覆交疊的「偶然」所得出的結論，意即為每位粉絲的「最支持成員」，持續守護關注直到其成為「中心人物」（素人的神格化）為止，並繼續為其加油到終有一天會來臨的「畢業」之日。為了使這些行動成為常態，ＡＫＢ48的內部所抱持、以「偶然」為根據基礎的策略經常出現。

為了摧毀被視為娛樂產業與商品最大敵人的「老生常談」❸，藉由人造的、複數的偶然，連續創造「不均衡狀態」，該如何從中取捨選擇，則完全委由身為受眾的粉絲決定。我認為「偶然的控制管理（control management）」，才是ＡＫＢ48，也就是秋元康製作人的經營策略。

AKB48與秋葉原

寶塚歌劇團的「寶塚」之名，源自於兵庫縣寶塚市的地名。在娛樂產業中與職業運動業界不同，以地區之名為演藝團體名稱的狀況極為少見。但是，之後卻又出現以秋葉原（Akihabara，縮寫為AKB）自報家門的AKB48。

關於秋葉原，自過去以來皆是以電器用品的專門商店街而聞名，近年，隨著各式專門店的分工更加細膩，產生趨勢變化的同時，在動漫、模型與角色扮演（cosplay）等領域，秋葉原也以「宅男」聚集地在日本全國都打響了名號。

秋元康曾有以下評價「秋葉原既是資訊的發信地，也是受信地。秋葉原是能夠充分應對區隔化、細分化之後資訊的街區」，並有「AKB48的成功，秋葉原的地利（磁場）吸力發揮極大的作用」的描述（出處同前《AKB48的戰略！》）。

以上的評論指的不僅是秋葉原的立地區域，而是說明ＡＫＢ48的經營戰略最核心根本的部分。也就是「能夠充分應對區隔化、細分化之後的資訊」這個部分。

那麼，秋葉原這個街區地域所具備的特徵為何？我認為那便是「開放」。

如同前述，秋葉原的街區發展依序由電器街、專門細分化（專業化）到動漫和模型，這個區域常態性地不害怕變化、處於「開放」的狀態，我認為此一背景影響深遠。雖然數年前曾經成為街頭隨機殺人事件的舞台，但街區的正中心區域定期開放成為行人徒步區這一點，也可算是彰顯其開放程度的實例。

正因為有此種開放特性，我認為ＡＫＢ48才能夠輕易地擴散滲透至秋葉原。若秋葉原仍如同過往電器街時代般「封閉」，也許說不定現在的ＡＫＢ48便無法存在？

濱野智史在前述《前田敦子超越了基督》，針對AKB48曾提出「AKB48蘊藏著日本社會中，首次資本主義與資訊化最終開花結果，因此產生（如同）世界宗教的可能」如此大膽的意見。

資本主義與資訊化之間共通的重大特徵就是「開放」。能夠成為商機或是AKB48的成員，只要是年輕女孩，也是任誰都有資格；全然不存在如同寶塚歌劇必須通過高競爭率的窄門進入寶塚音樂學校，否則得不到入團資格的「封閉」。

有趣的物事，不論何者都可兼容並蓄，而且任誰都能唾手可得。要成為

從這個面向而言，可說AKB48與秋葉原在「開放」這一層意義上，是彼此非常親密的夥伴。

寶塚的「封閉」

另一方面，若回顧寶塚歌劇根據地、寶塚（地域名稱）的歷史，一般而言，是以阪急集團的創始人小林一三始於一九一一年的區域開發事業最為知名。寶塚歌劇、寶塚家庭樂園（寶塚 family land，即為遊樂園），都是因此開發事業應運而生。

受到有「近代都市計畫之父」之稱的埃比尼澤・霍華德（Ebenezer Howard）⓮的「田園都市構想」所觸發的小林一三，在當時如同關西地區「近郊後花園的溫泉鄉」的寶塚地區鋪設鐵路，廣為宣傳優雅閒散的郊外生活與休閒娛樂的重要性，寶塚被打造為向「都會人」招手攬客的休閒城市，不僅是寶塚大劇場，寶塚家庭樂園、寶塚新溫泉、寶塚飯店等由阪急資本所興建的各項設施一應俱全，成為關西地區具有代表性的休閒娛樂據點，就是寶塚都市發展的原動力。

不過，隨著「資本主義化」與「資訊化」腳步的進展，寶塚歌劇也面臨了重大的轉折點。

先前在說明阪急電鐵的經營架構時，曾經提及寶塚歌劇和寶塚家庭樂園和西宮球場（阪急勇士隊）等娛樂事業的組織定位，僅是做為阪急本業鐵路運輸事業的旅客招攬手段，或是整個集團的廣告看板，因此，過去長期未被要求事業個體的獲利率與收益性，相信各位讀者還記得相關說明。

如此平穩安逸的總體環境也無法抵擋「資本主義化」的無情浪潮，阪急集團內部也依據經營內容性質細分化，區隔為「都市交通（鐵路和巴士等）」「都市開發（不動產開發、不動產租賃、住宅經紀等）」「物流流通（車站商業空間經營等）」，以及「創遊（休閒、娛樂、廣告經紀、出版）」等部門，且各別部門的收支都受到極為嚴格的檢視。

此外，隨著「資訊化」的發達，家庭休閒娛樂活動的樣貌也產生轉變，比

重逐漸轉移到電視遊戲與網路上，舊有的鐵路體系所經營的遊樂場，愈來愈窮於應付家族全員團體行動的休閒娛樂需求。

再加上隨著東京迪士尼樂園與日本環球影城等大規模休閒娛樂設施的誕生，既存舊有遊樂園的競爭力亦被大幅削弱。

被捲入諸如「資本主義化」與「資訊化」的時代洪流，寶塚家庭樂園於二〇〇三年歇業關閉。自此，寶塚的區域樣貌大幅變身為封閉式街區。

除了開演前與散場時杳無人跡的街區

剛剛提到以遊樂園關閉為契機，寶塚地區轉變為封閉式街區，這究竟所指何意？

寶塚家族樂園的主要顧客當然如同其名，是「攜家帶眷」的客層。因此周末假日雖然非常熱鬧，但平日難以集客，可說是困難所在。因此，不僅是雲霄

飛車、摩天輪、遊園單軌列車等遊樂設施齊備，甚至會併同設置動物園或是植物園，充實園區做為鄰近小學、幼稚園和托兒所的遠足場所，或是銀髮族的休憩地點的機能，努力拓展顧客層、並且開發平日對於遊樂園的使用需求。

因此，寶塚大劇場周邊，以寶塚歌劇為目標的顧客，與以遊樂園為目標的顧客交錯混雜（沒有同時以兩者為目標的顧客層，所以不會重複），即使是平日，不論時間帶街區看上去都非常熱鬧。因此，當還是這個時代之際，寶塚也可說是不同族群面向的顧客會造訪的「開放型」街區。

但是，隨著遊樂園歇業，到訪寶塚的僅剩欣賞寶塚歌劇的觀眾。

與觀賞歌劇顧客「交錯混雜」的遊樂園顧客，也同時消失了。

此外，寶塚的所在位置條件，加上觀賞寶塚歌劇為目標的客層特徵，更加牽動寶塚街區與「開放」漸行漸遠。

寶塚距離大阪梅田搭乘電車約需時四十分鐘。站在我們上班族的立場，用衡量通勤時間的感覺而言也許不覺得遠，但對寶塚歌劇的主客群也就是女性來說，又是如何呢？

寶塚大劇場公演的開演時間，基本上是在周六日與國定假日，加上周二與周四是上午十一點與下午三點開演，一天有午晚場兩場演出。剩下的周一和五，則是下午一點開演的一天單場公演，而周三則是劇場的休館日。

以上述的演出時間而言，有工作者若無法取得休假，便難以觀賞平日公演，因此大多數在職客層會選擇周六日或國定假日的演出場次。另一方面，即使是家庭主婦客層，若是平日下午一點或三點的公演，演出結束時間則分別過了下午四點與六點，考慮到準備家人晚餐等家事的需求，演出一結束的同時便要趕著踏上歸途。

意即從「非日常空間」「夢想空間」猛然被拉回現實世界，沒有時間上的

餘裕，無法一邊回味觀劇之後的餘韻（後味），一邊享受購物或喝杯茶的樂趣。

此外，在遊樂園撤出此地後，寶塚大劇場周邊沒有其他大型集客設施，產生了以下具有代表性的狀況。

換句話說，前述寶塚大劇場「臨近開演時間前與散場時」雖有人來人往，但除此以外的時間，以及演出中的時間，則成為完全沒有人跡的空城。

來到劇場的歌劇粉絲幾乎都會在劇場內購買周邊商品，飲食需求也是在劇場內可以完成，形同在劇場內的完全消費（這也相當程度反映了，寶塚歌劇之所以能夠成為阪急集團事業「第三支柱」的定位。我曾經擔任的寶塚總經理一職，便是與劇場銷售決策相關的重要職務）。

團體客在演出結束後，不會到街區漫步，而是到劇場附設的停車場集合搭乘觀光巴士，若是當天來回行程便踏上歸途，或前往下一個旅遊目的地（住宿

地點）。若是學生團體，在觀賞歌劇之後會前往位於大阪的日本環球影城

（USJ，Universal Studio Japan），或京都、奈良觀光；若是住宿旅客則為前

往鄰近的主要溫泉鄉有馬溫泉，大致上就是這些行程規畫。

換句話說，與顧客之間的溝通交流與經濟行為，全部都「封閉」在寶塚大

劇場之內，因而寶塚街區，並不是開放的社區集合體。

「觀賞、散步、飲食、購物」，而且必須在有限的時間內完成，可稱為日本

人觀光四件組的活動，因寶塚街區並非開放地區，是封閉在由阪急資本所構成

的寶塚大劇場空間內完成；；因此，觀光業者除了歌劇觀賞以外，也不會向寶塚

這個街區或社群要求提供其他的價值，這是理所當然的。

如此一來，寶塚所在位置特性、遊樂園撤出、歌劇顧客喜好的變化、鄰近

區域觀光設施充實等四大因素影響，說得極端一點，寶塚街區是「除了歌劇開

演前與散場時，沒有人跡的空城」。

也就是說，除了具有「觀賞寶塚歌劇」這個明確目的之顧客，寶塚成為

「難以造訪」的封閉區域。

AKB48的「近距離接觸（近接）」

濱野智史舉出「近距離接觸（近接）」為AKB48的重大特徵之一，而所

謂「近接」，指的是「藉由幾乎每天在劇場都有公演或『握手會』，粉絲社群與

偶像本人能夠有極近距離的親身接觸交流的環境」。

就濱野自身的經驗談而言，他也曾有如下敘述「親臨劇場或握手會等『現

場』，光只是近距離見面互動一事，就會讓人受到與經由電視．雜誌等媒體中

介看到偶像截然不同的衝擊」。

此外，以在握手會深化溝通的案例而言，則舉出受到「良好應對」一事

（良対応）。

所謂「良好應對」，是AKB48粉絲社群的獨特表現用語之一，是指在與偶像握手時，得到偶像「笑顏以對」「用力回握」等，令粉絲非常開心的應對。

但是仔細想想，其實這是個人主觀的感受，因而無法與他人進行客觀比較，我認為此種無法比較性與一次性、唯一性與偶然性等特徵，同為與藉由「粉絲會」徹底組織化與序列化的寶塚粉絲社群之間決定性的差異。

更進一步，似乎還存在此「良好應對」更具有優勢的「辨識認同」。

這是藉由「數度」參加握手會（持續購買CD），讓偶像對粉絲說出「我們又見面了」，即粉絲自身的存在受到認同的瞬間，根據濱野的說法，這是「得到『個體承認或認同』、難以形容的瞬間」。

對於得到承認的一方而言，在「獲得認同」的瞬間，與偶像之間建立起「雙向、互補、平等的關係」，達到「近接」的最高峰。這種現象，只要AKB48還是「能夠見到面的偶像」、只要不論銷售成績如何，都會持續進行

握手會此類近距離接觸型的活動（這個說法也可替換成「只要持續出ＣＤ」），

我認為就會自動持續實現。

寶塚歌劇的「近距離接觸（近接）」

接下來要討論的是寶塚歌劇的「近接」。

若先由結論破題，寶塚歌劇亦確實存在著「近接」。但是，要享受此種近

接，存在著無可避免的「必然的障礙」（**結界**）。那便是私人設立的「粉絲會」

這種「絕對的組織」的存在，可說是與ＡＫＢ48近接之間最大的差異。

ＡＫＢ48的粉絲社群，說到底，完全都是單一個人之間重複離合聚散的模

擬集合體，從網路虛擬空間來看，雖然像是頻繁地互通資訊有無來維繫彼此之

間的關聯，但在實體空間之中，他們採取集體行動卻是非常少見的（原本

ＡＫＢ48劇場無法以團客方式入場）。

因此，在ＡＫＢ48粉絲社群中，並不存在著共通的客觀看法，完全都是由粉絲個人的主觀角度，當成判斷和行動的根據。

話鋒轉回寶塚，其實，寶塚歌劇團並未設有（官方）正式的粉絲俱樂部的會員組織。因此私人成立的「粉絲會」的發展蓬勃，支持著明星們的日常行程與活動。

此種會員組織非常有存在感，決定參加粉絲會組織，是攜手並進、共同參與對象學生（寶塚歌劇演員）「素人神格化」步驟過程的「表態或決心」。

寶塚歌劇團雖然沒有正式承認粉絲會組織，但是，在演出票券的銷售上，卻又「活用」粉絲會組織的存在。早於公演活動一般預售開賣的時間點，會先徵詢各首席明星粉絲會對於票券的需求，先行準備票券。

在這個過程中，賣方與買方之間，長年以來建立「同聲共息」的默契，即

便首席明星有所更迭變換，但此慣例仍會延續下去。

換句話說，基本上各種公演的票券，許多的「好座位」是透過粉絲會組織在粉絲社群內流通，這種運作模式已行之有年。

相較之下，阪急公認會員組織的「寶塚之友會」成員，私人設立的粉絲會成員「待遇」規格更高，實在是不可思議的景象。

此外，令人感到非常驚訝的是，明星們來回劇場或自宅之間的接送，也是粉絲會（由該粉絲會的代表負責）的工作，也就是說，有一部分明星的經紀人或助理的工作，也由粉絲會擔任。

如此由公於私都支持著明星們的粉絲會，具有高度的存在感，參加粉絲會對於寶塚歌劇的粉絲社群而言，是得到「近接」的必然且絕對條件；經過以上說明，各位讀者應該能夠對此有所理解。

寶塚大劇場的演員休息室出入口

以寶塚歌劇而言，並未如同ＡＫＢ48舉辦「正式的」握手會等「直接交流互動與接觸」的活動。如果沒有參加隸屬於粉絲會組織，除了在劇場內觀賞演出以外與明星們之間的接點，若說僅剩下明星在劇場「進出演員休息室」的瞬間，也不算言過其實。

為數眾多的粉絲社群成員會，造訪寶塚大劇場的演員休息室出入口，當明星進出演員休息室時響起歡聲雷動，而當「素人」「無關的局外人」聽到此種歡聲時，必定會覺得現場氣氛十分不協調吧。因為將重複見到不是每位粉絲依照個人喜好的方式歡呼聲援，而是以一絲不苟的正確度、口號一致的聲音，根據事先決定好的方式向明星歡呼的光景。

總而言之，即便是這種聲援，也被要求依照粉絲會事先決定的「規則」與「順序」進行：成為一個無法容忍任何違反擾亂規則的「必然」空間。

這一點與AKB48粉絲社群的自由度相較之下，各位讀者應該會感到接近

寶塚歌劇的門檻，遠遠高於AKB48。

相對於此，若是能夠耐得住此種乍見之下蠻橫的限制、參加粉絲會組織，

便能夠沉浸於明星進入演員休息室出入口時，可以遞上粉絲信、搭上話等「近

接」的榮譽感之中。進一步而言，若在粉絲會組織中自己的階級能夠更上層樓

（順位與票購買數量成正比），就能夠成為更貼近明星們的存在。

「銀橋」在寶塚劇場所代表的意義

談到關於寶塚歌劇與AKB48之「近接」時，還有一個重大的相異點，在

於劇場構造的差異。

什麼是AKB48劇場構造的特徵呢？

AKB48特殊之處在於舞台的高度低，與觀眾席之間幾乎沒有落差，因此

視線距離很近，與偶像們也容易有眼神交流。這種觀眾視線與舞台之間的近距離，可說是ＡＫＢ48劇場所具有的最大特徵。

因為近距離的緣故，粉絲在現場的呼聲等聲響可以確實地傳到偶像耳中，粉絲們自己應該也會意識到這一點。

另一方面，寶塚大劇場（以及東京寶塚劇場），反而存在著阻止近接的**結界**。

如同第一章曾經提到，前述二大劇場擁有其他劇場所沒有的獨特設施，也就是**銀橋**（突出幕前式舞台）。

因為有銀橋的存在，即使是座位在寶塚大劇場觀眾席的最前排，與舞台之間還是有著固定且無法跨越的距離產生，想要如同ＡＫＢ48劇場一般，可以在舞台上明確的產生「res」此種互動是非常困難的。

因此，在寶塚大劇場會出現即使是坐在最前排觀眾，依然掛著「小型觀劇

用望遠鏡」的奇景。

但是，此座銀橋在以製作人為首的作品製作者的手中，透過各種的運用手法，「素人神格化」嶄露頭角步驟之一的功能。

那就是跨越銀橋，具有在邁向明星之路上「登龍門」的意涵。

「登龍門」在成為明星進程中所代表的意義，如同前述的「新人公演主演」與〈船首廳公演座長〉一般，是任誰看到都能理解代表背後的晉升意涵，具有象徵意義與宣示作用；但除此之外，跨越銀橋與舞台服裝和周圍的成員有些微不同（加上裝飾、花樣條紋多一條等）相同，是若非粉絲社群便不知內情，非常隱晦而艱辛的步驟。

透過跨越銀橋的動作，該位明星比起其他的演出成員，會有「稍縱即逝的一瞬間」，站在更靠近觀眾席的近距離位置。這是發現寶塚大劇場（東京寶塚劇場）限定的「近接」，以及銀橋的存在感最為顯眼的瞬間。

值得注意的概念「心理距離」

AKB48成軍的論述或概念關鍵字，是「能夠面對面的偶像」。

但是，即使實際上在劇場天天都有演出，但要得到入場的門票卻是比購買寶塚票券更為困難的窄門，握手會等活動也不可能每日舉辦。

秋元製作人雖曾說過「與AKB見面的主導權掌握在粉絲手上」，但實情是，要和偶像本人「面對面」，是非常困難的事情。

為何粉絲們仍然不放棄，繼續追蹤參與「素人的神格化」的過程，讓AKB風潮持續不衰呢？

我認為，關鍵在於AKB48成員與粉絲之間的「心理距離」十分接近的緣故。

如同前述的說明，要從票券爭奪戰的難關中勝出，或能否觀賞到「最支持成員」的演出全憑運氣等「偶然」，進而為AKB48的「物理距離」增色不

少，必須說比起寶塚歌劇來更為遙遠。

但是，粉絲社群不僅是在實體的劇場，在網路上創造「無數的細微關係或連結」的力量，我認為可說是支持AKB48躍進發展的重要因素。

而不論物理距離有多遠，透過粉絲社群自身「自動自發」持續串連「無數的細微關係」，與AKB48之間的「心理距離」，經常處於持續改善進步的狀態，也就是與「守護著偶像的成長」產生連結。

其中雖然也存在著如「反某某成員」等各種負面行為或問題，但我認為，這些全部都是改善心理距離必備的現象。

物理距離的困難狀況，無法立即改善，但粉絲社群卻可主動運用各種手段各方法，日夜不間斷地改善「自己」的心理距離。

若是能以控制管理的方式，使得上述現象與「無論何時都能面對面的偶像」「能夠守護其成長的偶像」「近接」與「偶然」等關鍵字，持續重複「循

環」，我認為AKB48的系統穩如泰山。

而由粉絲社群的動向中讀取下一波的趨勢，再創造出新的話題與流行。到了快要無法壓抑粉絲社群聲浪之際，便導入「總選舉」與「猜拳大會」等「民主的」系統來「宣洩或消除不滿情緒」。

只要這個系統能夠綿延不斷地「循環」，系統主導權看似屬於粉絲社群，實則仍操控於製作者掌中的狀況持續下去，AKB48做為一個「不可複製的獨占系統」❶，我認為正持續走在「藍海策略」的王道上。

秋元康從小貓俱樂部❶時代，就意識到寶塚的存在？

上述的秋元製作人的經營戰略，我感覺也許是從距今約三十年前的小貓俱樂部時代便開始構思。

但是，當時是網路、手機與YouTube尚未普及的時代，因此，秋元製作人

僅是「藉由公開海選試鏡的過程等『半開放演員休息室』的方式，以確保實境感（reality）」，就已經竭盡全力了吧（《希望論：二〇一〇年代的文化與社會》，暫譯，原書名『希望論：二〇一〇年代の文化と社会』，NHK出版，宇野常寬、濱野智史合著，二〇一二年）。

另一方面，應該也無可以改善小貓俱樂部與粉絲之間心理距離的手段與方法，此外，由小貓俱樂部（秋元製作人）能為受眾的粉絲所傳遞的「妄想的種子」（意即與偶像們建立某種關係互動的可能），也只能由每位粉絲單一個體在當下接收，而無法再有後續，即便想要在社群中產生「擴散」效應，但粉絲這一方在當時也未有「擴散」資訊的「心理距離」改善手段與方法。

當時至今相隔了約二十年的光陰，秋元製作人以當年操作小貓俱樂部的相同概念運作AKB48的商業模式，藉由資訊化時代與社會的優點靈活運用到極致，將小貓俱樂部時代沒有開花結果的「素人神格化」商業模式成功發展，進

而扳回一城，相關內容如同前述。

我認為，秋元製作人當初發展小貓俱樂部，可能就已經意識到寶塚經營模式的存在。

寶塚以「素人神格化」為經營概念發展歌劇事業，因此重視以未完成狀態引起粉絲共鳴的「心理距離」，以「分組團隊制」積極開拓地方和海外市場、藉由成員於分隊之間的轉移（於寶塚歌劇則為「組別更替」），定期將「不均衡狀態」操作為商業模式，以及開始建構以「畢業」為「素人神格化」商業模式頂點的體系。

透過本書至目前為止的章節所論及寶塚歌劇的歷史或商業模式，以及寶塚歌劇與ＡＫＢ48之間的比較所驗證的內容也可窺見這一點。接下來，所要討論的「畢業與返鄉」策略，端看今後ＡＫＢ48（秋元製作人）將會如何將其融入

現有的商業模式中，秋元製作人是否早已意識到寶塚經營模式一事的答案，應該會更形明確。

如同AKB48的商業策略所展現的結果，在後資本主義的時代，也就是「物品」無法銷售，而是「溝通過程」在「未完成狀態」直接成為交易對象的現在，推特（Twitter）、臉書（Facebook）等溝通手段，將會日益發展為具有各種完整的功能吧。巧妙地操作這些工具，並混搭不均衡和偶然的手法，應該會成為今後重要的行銷概念。

寶塚歌劇的最大特徵，雖然已經多次重複提及，就是「創作、製作、銷售」的垂直整合系統；換句話說，就是從作品創作、製作至銷售統一管理的一條龍模式。寶塚雖然針對粉絲社群推展各種經營策略，但相較於AKB48，我認為寶塚的現狀，尚未進展到掌握與粉絲之間「心理距離」的階段。

鄰接寶塚大劇場的製作工場、排練場、錄音室與寶塚音樂學校，因為具備

所有相關要素，善用這些資源，以圖強化寶塚社群、同時改善與粉絲之間「心理距離」的策略，對今後寶塚歌劇更進一步發展而言，我認為是非常重要的影響因子。

寶塚首席明星的「畢業」與「代表作」

對於寶塚歌劇的商業經營而言，首席明星的畢業可說是「銷售旺季」。

掌管歌劇經營業務的寶塚總經理，也會首席明星退團訊息確認的初期，收到製作方（寶塚歌劇團）「最高機密」的報告，並且反映在營運計畫與行銷宣傳計畫之中。

「歌舞伎靠『襲名披露』❼賺錢，寶塚靠『告別公演』賺錢」，如同此種經常用來比較的說法，對於歷經「素人神格化」的過程，守護著明星們成長攜手並進的粉絲社群而言，所謂的「畢業」就是最後「支持明星時刻」，當然會投

注全力為明星最後的舞台增色生輝。

因此，告別公演的票券在啟售當天便銷售一空是理所當然的。其實會開放或賣出多少站票，才是銷售者與消費者真正關心的。

再加上二次或三次商品等周邊商品，也是自寶塚學生成為首席明星的那一刻開始，製作者便會意識到遲早「告別」，進而著手企畫周邊商品，因此會發行為數眾多的商品，粉絲社群則會「競相」購買。正因如此，分開購買「實際觀賞用」的商品與「供奉用」的「永久保存或蒐集用」商品，這樣的購買情境會在粉絲社群中到處重覆出現。

那麼，雖然抵達「素人神格化」終點之寶塚歌劇首席明星的地位，如同「男役十年」一詞與之前章節所述內容，是經過神格化的各種步驟與重重關卡的漫長歷程之後才能到手的成就，但在此地位入手的瞬間，連同明星本人、粉

絲社群以及以製作人為首的製作工作人員群等與此相關的所有人，會意識到必

然終有一天會到來的「畢業」之日而採取行動。

我也在擔任寶塚歌劇製作製作人一職時，在首席明星誕生的瞬間，便會意識到

「畢業」之日來進行作品製作和各組營運。此時最留意的可說是藉由製作首席

明星的「代表作」，留下「受到神格化首席明星」的紀錄，更要將其進化過程

成為留在人心中的記憶。

美國文藝評論家史丹利‧費雪（Stanley Fish）於其著作《有這本教科書

嗎？》❸中指出：「所有作品的解釋都是集體作業，藉此形成並強化社群」，這

一點頗令人玩味。

這種被稱為「解釋共同體論」的論調，若替換為寶塚歌劇的世界，除了作

品的製作、演出者以外，由支持著首席明星的粉絲社群中的每一名成員共同參

與，創造明星「代表作」的「集體作業」，藉此更形強化社群。而透過完成代

表作，也才有可能使得以「畢業」成為「素人神格化」過程的句點，這樣的解釋得以成立。

也就是說，當寶塚學生成為首席明星的瞬間，她至今為止所參與的每一部作品所代表的價值與意涵全然轉變。

而代表作，則是賦予粉絲社群成員們的隨機作品收藏「固定秩序」的存在。以此代表作為架構的頂點，將持續支持首席明星的意義、歷史論述的構築等要素全都統整在一起。

接下來，回顧當年我實際擔任星組製作人時的男役首席明星稔幸的退團過程和代表作。

她從進入歌劇團以來，從一而終地待在星組，以一九九八年的《聖夜物語》（Theater Drama City公演）就任星組首席明星。

雖然她是如同其暱稱「星之王子殿下」一般的優等生，順利站上「素人神

格化」的頂點，但就任首席明星之後的主要公演的劇目，持續都是《西城故

事》和《我的愛在山的彼方》⓳這一類的「舊作重演」，總是運氣不佳地與原創

作品擦身而過。

再加上就任首席明星之後的第三部參演作品、首部原創作品《黃金法老

王》（二〇〇〇年五月），但在時間上與寶塚歌劇團海外公演（柏林）重疊，碰

上在舞台上陪襯她的中堅明星群被派赴海外演出的不走運狀況，當時在票房上

並未留下任何足以誇耀的成績。

那時她就任首席明星即將屆滿兩年，在這個時間點的票房成績，讓稔幸和

粉絲社群以及身為製作人的我，都感到有些焦慮。

因此，考量接下來的星組寶塚大劇場公演（二〇〇一年正月公演）一定要

端出她的「代表作」，而雀屏中選的是《花之業平》這一部**和物**（日本古裝故

事）作品。

此部作品如同劇名所示，是以平安時代的和歌詩人、六歌仙之一，以稀世美男子聞名的在原業平的戀愛故事為中心所描寫的、豪華絢爛的平安王朝繪卷，對被稱為「星之王子殿下」和「星組貴公子」的稔幸而言，可說是量身訂作的作品。

抱著「要讓這部作品成為她的代表作」的想法，正當與劇作家和導演們考慮著「該如何能夠讓稔幸漂亮地站在舞台上」進行作品製作之際，稔幸居然表達想要退團之意。

而她將以《花之業平》的下一檔星組寶塚大劇場作品《凡爾賽玫瑰二〇〇一奧斯卡與安德烈篇》為告別作，也確定退出寶塚歌劇團。

以《凡爾賽玫瑰》的奧斯卡一角畢業，這部作品固然是寶塚的暢銷代表作，但仍是舊作重演，因此一定要以《花之業平》成為稔幸和粉絲社群都能心

服口服的代表作，這樣的念頭更形強烈。

如同眾所期待，稔幸扮演的業平成為代表作。不過，很遺憾的是由於當年的演出期間不規則，這部作品在東京寶塚劇場演出時間，已在她退團之後（東京的演出由下一任星組首席明星香壽Tatsuki（香寿たつき，KOUJU Tatsuki）擔綱，是升任為首席明星的宣告演出）。

無論如何，就結果而言，在稔幸擔任男役首席明星期間的大劇場作品共計五部，其中的原創新作為兩部的不利情況下，還是設法打造出出她的「代表作」。

再為各位介紹一則有關稔幸退團的軼聞吧。成為其告別公演的《凡爾賽玫瑰》東京公演，與真正告別舞台演出的寶塚大劇場公演之間，還規畫有星組「全國巡演」的演出。在這趟巡演之後不久就要退團的首席明星稔幸，該給她什麼樣的角色呢？《花之業平》是日本古裝劇，而告別公演劇目也已決定為《凡爾賽玫瑰》。剩下的全國巡演，觀眾究竟想看稔幸扮演什麼角色？

在跟她討論溝通的過程之中，當時身為製作人的我所說的話，至今仍鮮明地留在印象中。

「小稔（稔幸的暱稱），來演個『超有男人味的角色』吧！」

美男子業平與（其實是）「女性」的奧斯卡（編按：《凡爾賽玫瑰》中女扮男裝的主角）。剩下的最後一個角色，我想應該要將寶塚「男役首席明星應有的風采姿態」，烙印在粉絲社群的腦海中。

當然，稔幸本人也有相同考量，當場我們的意見便以《亂世佳人》中的白瑞德一角取得共識，並且付諸實現。

即使沒有受傷或身體狀況不佳，或是制度變更等等對明星本人而言為不可抗力因素的事態影響，仍然存在著無法心滿意足地「畢業」的首席明星的狀況

下，稔幸可說是在粉絲社群的記憶中、同時在寶塚歌劇史留下出色的「畢業」

紀錄（因不規則的演出日期，不是東京寶塚劇場，而是以寶塚大劇場為真正的

告別舞台） ⓴ 。

另讓我畫蛇添足補充說明，退團的紀念活動會有只在**前樂**（千秋樂前一天

的午場公演）與**大樂**（千秋樂‧真正的最後舞台）舉行的「告別秀」。

將首席明星在寶塚的成長歷程，以其參加過的公演主題歌為主，串聯為演

出長度約十五分鐘的精華版加以回顧的特別節目，從負責的導演、舞台服裝，

至曲目與編排，全都由首席明星自行決定（身為寶塚的學生，自入團以來始終

必須按照組織所言行動的明星而言，此舉亦具有給她們「最初也是最後的自由

＝嘉勉獎賞」的意涵）。

再加上由粉絲社群全心全意「（某種意義上）編導演出」的演員出入口

（歡迎或歡送遊行）活動，也會一併舉行。

AKB48的畢業商機將會如何發展？

那麼，如同前述，我個人所關注AKB48的「畢業」這門生意，從今以後會讓我們見識到怎麼樣的發展呢？

寶塚歌劇的「素人神格化」經歷「必然」的步驟發展後，該歷程的頂點被設定為「畢業」（商業模式），此點相關內容如同前述。

另一方面，AKB48的狀況也是由於其成軍歷史時間尚淺，與中心成員的「畢業」相關的「系統」，還是很難稱得上完備。

由於前述的原因，不僅是歷史，還能夠列舉出以下的比較重點。

首先，是相對於寶塚的「必然」，AKB48的特徵「偶然」的影響。

如同先前章節所述，AKB48的「中心人物」是以「總選舉」或「猜拳大會」等方式選出，即使一度登上「中心人物」的寶座，仍然有立刻在下次選舉中落選的可能；與寶塚的系統相較，可說是極端不穩定的運作模式。反過來

說，即使一度落選，也有充分的可能在下一次選舉中立刻敗部復活，這是與寶塚歌劇的首席明星或大相撲橫綱的相異之處。

此外，只要持續訴諸於將主導權交到粉絲手中的「偶然」，便無法否定此種可能：剛加入團體第一年的成員突然爆紅登上核心要角寶座。這種狀況在講究必然的寶塚歌劇是絕不可能的事情。

但是，只要AKB48持續累積在娛樂事業體的歷史，必須繼續握手會或總選舉、猜拳大會等強化偶像明星與粉絲之間關係的「循環」。「畢業」是上述循環中的重要因素之一，往後其分量與重要性增加的可能性是非常高的。

不過，AKB48是個極度厭惡「老生常談」固定情節的團體，由於對於「偶然」的堅持，因此該如何經營「畢業商機」，可說仍處於過渡期，因此才會有在二〇一三年新曆年除夕、NHK紅白歌唱大賽中，大島優子發表畢業宣言的狀況❷。

由於厭惡老生常談的固定情節，要建立起如同前述以寶塚歌劇的「必然」

為基礎的「畢業商機」般的系統是非常困難的，但ＡＫＢ48今後會如何定位

「畢業」這門生意？又會採取哪些行動與措施？這些都是我非常關注的焦點。

因為這些焦點，不僅是畢業這門生意，是還會與接下來要談的「返鄉」商

業模式息息相關的重要概念。

此時，先前所提過的「解釋共同體論」的過程（粉絲社群積極參與製作神

格化對象首席明星「代表作」的集體作業，藉此強化社群）應該會是重要的參

考依據。

聖地「寶塚大劇場」

寶塚歌劇具有百年歷史，相較之下，ＡＫＢ48從誕生到我執筆此書時（編

按：二〇一四年），約有九年的時間❷。

兩者的歷史和經歷的時代雖然不同，但現今都活躍於日本娛樂界。

讓歷史累積、所建立的商業模式與系統不斷循環。其結果所累積的並非僅是商業操作的實務技巧。

只要是營利事業，持續追求「成長」是理所當然的，因此將寶塚歌劇所具有的「差異化的優勢」加以「擴大再生產」，對於事業成長而言是必要的充分條件，我想各位對這一點不會有異議才是。

「差異化優勢」的最大來源，無需贅言，當然是現役學生和畢業生的人力資源。她們在寶塚所努力的每一步，與支持著她們一路走來的粉絲社群，聯合雙方之力形成一百年的歷史，才有今天的寶塚，這一點無庸置疑。

寶塚歌劇團的畢業學姊們，有人持續從事演藝活動，也有人離開演藝圈進入家庭。但是，不論何時，「聖地」寶塚大劇場都會一直存在在她們心中，在她們的潛意識中，應該會認定這是「總有一天想要回去的故鄉」。

此外，粉絲社群的成員們，也有人隨著自己偏好的明星畢業，同時告別寶塚粉絲身分。發掘新的明星候選人，以挑戰新的「素人神格化」過程的形式，參與寶塚歌劇「循環」歷程的粉絲也為數眾多。對於粉絲社群而言，所謂的寶塚歌劇和寶塚歌劇大劇場，也是「總有一天還會想要再回去的場所」。

二〇一四年，迎接寶塚歌劇創立百年規畫進行各種的活動慶典，許多的畢業生回到寶塚。有沒有不是曇花一現的單次活動或百年慶典，而是能夠巧妙有效率地活用寶塚歌劇最大資產的手段方法？

答案就是「返鄉」戰略。

早在二〇一一年，寶塚便已採取了相關行動。

我所指的是先前介紹過的，由梅田藝術劇場所製作和主辦演出的《Dream Trail：寶塚傳說》這部作品。

在寶塚創立百年的二〇一四年，也企畫推出上述作品的續集，同樣是由梅田藝術劇場所製作與主辦售票演出。

梅田劇場承續先前的 **Koma** 劇場，並由來自寶塚現役學生公演的收益支撐經營大局，這些狀況如同先前所介紹；今後為了擴大阪急集團整體的娛樂事業，掌管以現役學生為主體的寶塚歌劇事業的阪急電鐵所無法做到的、活用畢業生的「返鄉」事業，應該以梅田藝術劇場為「核心」，更為積極地加以活性化，從當時以來我便如此考慮著。

最大限度地活用寶塚歌劇的「創作、製作、銷售」垂直整合系統，將自寶塚畢業的粉絲社群的需求加以具體表面化。一旦畢業，就無法再次看到自己所喜歡的男役在寶塚舞台演出。不過，無論如何都想再看一次，這種過去無法實現的夢想，能否不以單次活動，而是以持續創作的舞台作品來實現？

此時，並無必要依循舊有的製作方法（創作方法）。透過製作過程（包含

宣傳和行銷等），挑戰向來與寶塚歌劇無緣又沒有交集的新社群，會有所反應的作品製作實驗就好。藉此若能開拓新觀眾顧客層，之後再建立與「聖地總部」寶塚大劇場之間連結的路徑即可。

再加上為了擴大寶塚歌劇的顧客層，已經採取的措施如「全國巡演」與「通訊衛星播放」等要素，梅田藝術劇場企圖藉由完全迥異的手法，讓潛在的客戶需求具體表面化。

結果是對於經營超過一百年之後的寶塚歌劇，其相關的作品製作強化路線有所幫助。

這也是以寶塚歌劇事業，意即阪急電鐵寬厚庇護為營運基礎的梅田藝術劇場的最種大的任務之一。

寶塚歌劇活化「返鄉」事業，為了使得畢業這門生意與娛樂事業同為阪急電鐵主要事業的定位穩若磐石，是「必然的」重要因素。

那麼，AKB48的狀況又是如何呢？

在AKB48的「聖地」秋葉原，存在著應該返鄉的場域AKB48劇場。

AKB48也是如此，若歷史不斷累積，我認為必然日漸會受到「懷舊」與「思鄉」等日本人特有的心理傾向所影響。

AKB48與寶塚不同之處在於，其粉絲層廣泛，可說是「即使粉絲年齡增長也能夠繼續追星，製作或創作者創造各式各樣的偶然，粉絲會在突然之間深陷這種偶然的魅力無法自拔」型態的娛樂事業。因此，可以預見對於AKB48而言，當然對於秋元製作人而言也是如此，「返鄉」商業操作被視為極有吸引力的一天，就在不遠的將來。

不論是寶塚歌劇或AKB48，一邊以日常模式建立起與粉絲社群之間無數的微小關聯或關係，同時重複循環「素人神格化」的步驟歷程，今後的存在價

值將會繼續增加累積。

　我希望藉由此種不間斷地相互比較研究，今後亦以此為切入點綜觀我國娛

樂產業的變遷與發展。

譯注：

❶ 最支持的成員：日文原文「推しメン」是「イチ推しのメンバー」的縮寫，通常指
在偶像團體中，個人最支持、最喜歡的團體成員。

❷ 山藤章二：一九三七～，風俗漫畫家、插畫家。

❸ 下手巧：在創作活動上，技巧雖然幼稚拙劣，但在藝術呈現上卻反而能夠流露出個
性與況味。

❹ 濱野智史：一九八○～，日本社會學者、評論家。著有《架構的生態系：資訊環境
被如何設計至今》（繁體中文版二○一一年由大藝出版）。

❺ 前田敦子：前AKB48團員。

❻ 寶塚佳人：日文原文為「タカラジェンヌ」，為寶塚與Parisienne（巴黎女子）二字的

❼ 網野善彥：一九二八～二○○四，日本歷史學者，專攻中世日本史。著有《重新解讀日本歷史》（繁體中文版二○一三年由聯經出版）等書。

合成語，時髦的寶塚團員令人聯想到巴黎女子而有此稱呼，是對寶塚成員的暱稱。

❽ 宮台真司：一九五九～，日本社會學者，現任首都大學東京教授，著作有《日本的難點》等。

❾ 田原總一朗：一九三四～，日本新聞記者、評論家。

❿ 換算倍率與機率：倍率分之一等於機率

⓫ AKB48劇場的二根柱子：在防震構造上不可或缺，因此無法移除，除了最前排以外的觀眾席，都無法一目了然看到舞台全景。這樣的特殊建築構造成為AKB48劇場的特色，AKB48的官方粉絲俱樂部「柱之會」（柱の会）、「二柱會」（二本柱の会）皆以此為名。

⓬ res：日文中，res是response的略語。

⓭ 老生常談：日文原文「予定調和」有雙重意義，一是哲學上由德國哲學家萊布尼茲（Gottfried Wilhelm Leibniz，1646～1716）所提出，指稱上帝在創造世界之初，已經預先安排了永遠確立的和諧關係，中文常譯為「預定和諧」或「預定調合」。二是日本社會在小說、電影、政治經濟等方面的廣泛運用，指稱如同預期的發展事態，意即老生常談，此處屬第二義用法。

❷ 埃比尼澤・霍華德：一八五〇～一九二八，英國社會活動家、城市學家，英國「田園城市」運動創始人，該運動與都市計畫企圖將人類社區坐落田地或花園的區域之中，以平衡住宅、工業和農業區域的比例。

❺ 不可複製的獨占系統：原文「再歸性」，數學、統計上等不同領域有各種意義，此處取社會學解釋，指無法重現或複製。

❻ 小貓俱樂部：暫譯，原名お二ャン子クラブ，成軍於一九八五年的日本女子偶像團體，一九八七年解散。在兩年半的時間內席捲一九八〇年中期的日本娛樂圈。

❼ 襲名披露：歌舞伎演員承襲家名後的首次公演。

❽ 《這本書有教科書嗎？》：暫譯，原書名 Is There a Text in This Class，哈佛大學出版，一九八二年。日譯版『このクラスにテキストはありますか』，小林昌夫譯，美薦書房，一九九二年。

❾ 《我的愛在山的彼方》：暫譯，原名『わが愛は山の彼方に』，寶塚原創音樂劇，一九七一年首演。

❿ 首席明星的告別演出：寶塚各組的演出期程安排，同一劇目通常先在寶塚大劇場演出、後於東京寶塚劇場演出，因此首席明星在東京寶塚劇場進行告別演出是常態。

❷❶ 大島優子在NHK紅白歌唱大賽在NHK紅白歌唱大賽發表畢業宣言：當年此舉遭到許多批判。同年的紅白歌唱大賽，是歷年參賽次數最多的資深演歌歌手北島三郎，最後一次參加紅白歌

唱大賽並且宣布退休的場合。時任AKB48表演之前，在沒有事前知會其他成員的狀況下，閃電發表畢業宣言。由於表演順序北島三郎被排在最後一棒，等於大島優子搶在前輩北島三郎之前，發表與當天活動完全無關的畢業宣言。在重視輩分與應對行為社會正當與否的日本社會，此舉引發爭議。

㉒ AKB48：成軍於二〇〇五年十二月。

第五章

＊—••◆○◆••—＊

寶塚（TAKARAZUKA）今後動向與業界未來展望

回顧寶塚歌劇歷史，創業初期以鐵路事業的招攬行銷策略，意即「贈品」式附加事業的定位為起點，其如何建立起獨立的事業性、終至成長為號稱阪急集團事業體的第三支柱？而藉由與席捲現今時代的ＡＫＢ48的比較，以新的觀點來檢視與娛樂業界息息相關的總體環境變化，這是本書到目前為止的內容。

以此為基礎，超越一百年的寶塚歌劇未來能夠存續的條件，以及娛樂產業整體今後應該注意的重點，我希望在本章為各位讀者整理。

不變的真理仍將維持

近年，包含傳統藝能在內，公部門或民間對於文化事業的「補助或贊助」中止的紛擾引發社會討論。固然可說是日本「（以企業為主）對文學藝術贊助」之行為尚未打下基礎的證據，不過，寶塚歌劇至今為止從未接受任何「公部門」（官方）的補助。相反地，還會以應國家邀請的形式，以親善名義赴海外

演出。在貢獻外交的同時，歌劇團的經營也延續了百年以上。

其中的原因，我想除了本書所列舉的之外，還有許多其他原因。但我希望強調的是，本書所提出、對於寶塚而言稱得上是不變的真理和系統，往後也恆常不變地「持續運作」「永續循環」這一點，以寶塚歌劇今後的發展而論，是不可或缺的重大前提。

「素人神格化」「穩固團結的粉絲社群」與「必然」等，就是不變的真理之要素，再加上以商業模式而論：①「創作、製作、銷售」垂直整合系統；②藉由「自主製作、主辦售票演出」提升節目質與量的策略；③卓越獨特的著作權管理手法，以及靈活地規畫地方公演；④「實質長銷售票型演出」戰略實踐。必須藉由組合以上的要素與商業模式，更進一步強化寶塚歌劇「事業」的競爭力，也就是差異化的優勢來源才行。

先前已略有提及管理學界近年提出的「藍海策略」，我想知道這個管理概

念的讀者應該有很多。

由行銷大師菲利浦・科特勒（Philip Kotler）與策略大師麥可・波特等著名

學者所提倡，位居競爭策略理論重要位置的是「紅海（＝血海）策略」❶。

為了擴展事業版圖，必須在與競爭中取得勝利、脫穎而出。然而，近年在

資本主義走到窮途末路、難以預見企業成長的狀況下，為了在零和遊戲中倖

存，所有參加競爭遊戲的玩家（企業），都被要求更進一步徹底執行「成本領

導策略」「差異化策略」與「目標集中策略」❷，形式看不見未來、毫無成果的

競爭肉搏戰，這便是所謂的「紅海策略」❸。

另一方面，所謂的藍海策略，則是透過創造出他人尚未注意到，或是沒有

具體化、表面化的潛在需求，打造出「不存在競爭」的新興市場或狀態的競爭

策略理論。

讓對手在競爭之前，就決定「不戰」或「無意義之戰」的狀態，其實是

「善之善者」❹，藍海策略的特徵在於「不戰而屈人之兵」，與維持競爭優勢理

論的邏輯正好相反，也可說是逆向操作，讓企業思考如何抵抗經濟學教科書的

「引誘」，不成為「維持競爭力」的教科書範本。

此外，藍海策略的重點之一，就是主導權掌握在顧客手中。

若是如同紅海策略，是以透過競爭擊潰敵人（競爭對手）為前提，因而商

品與服務提供者的想法會走在前面。無視於顧客的意願，為了實現市場差異化

的企圖，因而在商品與服務附加「不必要」的功能與選項。

相反地，藍海戰略徹底刪減不需要的功能和服務選項，僅提供對顧客而言

真正必要的「價值」。

而至今為止的寶塚歌劇經營策略，可說正是「藍海策略」的具體實踐。

寶塚原本便是由獨自的組織與策略定位而產生，藉由「素人神格化」來點

燃粉絲社群的狂熱共鳴的經營架構，也是僅此一家、別無他例。

此外，粉絲社群向寶塚歌劇尋求的是「夢想」和「絢爛」，而每一位粉絲社群的成員對於「夢想」與「絢爛」都有各自不同的定義。絕對沒有追求唯一的正確標準答案（完成品）的必要。

換句話說，這正是持續百年的寶塚歌劇的「藍海」，全無改變此種狀態的必要性。

然而，一旦考慮為了強調親近感而經常以素顏曝光，或是急切地想要提升所謂藝術等手段，便會落入產生競合與競爭狀態的「紅海」，我認為這是操作藍海策略時最大的盲點與陷阱。

在寶塚歌劇中必然反覆進行的「素人神格化」的過程，粉絲社群的每個成員會以各自獨特的觀點，一半是為明星擔心不安、一半是興奮期待地關心守護，發現肯定這件事本身的價值，是經營管理之際必須切記的重點。

強調「創作、製作、銷售」的垂直整合

寶塚歌劇永續經營的另一個關鍵字，便是本書數度指出的「創作、製作、銷售」垂直整合型一條龍系統的營運模式，今後也該持續堅持。

雖然已經多次重複提及，寶塚歌劇事業系統的最大特徵，是作品開發（劇作家、製作人、演出者）機能（創作＝由寶塚歌劇團負責）＋作品製作（大道具・小道具・服裝等項目的製作）機能（製作＝由寶塚舞台股份有限公司負責）＋提升銷售（推廣業務・廣告宣傳等）機能（銷售＝阪急電鐵）全部集中於一地（＝「聖地」寶塚）。

「創作、製作、銷售」一詞，是於二〇〇八年出版，由三枝匡（SAEGUSA Tadashi）❺與管理學者伊丹敬之（ITAMI Hiroyuki）合著《創造「日本的經營」》（『「日本の経営」を創る』，日本經濟新聞出版社，二〇〇八年）所介紹

的關鍵字。

他們在說明這個關鍵字時，以豐田汽車的生產方式為例，並有以下敘述：

「創作、製作、銷售此種垂直整合系統，正是『商業的基本循環』，若是全體員工能夠上下一心，像是演繹發展一個故事般，讓這個系統運轉不息（循環），組織與事業變化日益茁壯。我認為這是經營管理的改革的基本觀點。」

所謂的持續競爭優勢，分布自商業流程下游至下游，以整體商業模式達到差異化，並不是是個體呈現而是全體整合，由組織外部難以窺見系統架構，因此要模仿非常困難。與先前所介紹的波特所提出的經營策略定義，是內容完全相同的論述。

資本主義在許多方面都已呈現山窮水盡的狀態，而正因為已是無法販售實體商品的時代，徹底活用聖地所具備的三種機能，販售行銷粉絲社群與寶塚歌劇之間各式各樣的溝通互動，可稱為進行克服「後資本主義」社會課題的宏大

實驗，我認為在寶塚歌劇事業是可行的。

我所希望指出的是，維持這種特質（確保寶塚的聖地性），往後也致力於強化、推動藍海策略，對於未來的寶塚歌劇事業而言，是最重要的經營戰略。

分享過程：活化「聖地」

第三章已說明在娛樂產業的「銷售」前線所面對的現實問題，便是公演初期在平日演出的票券滯銷的狀況。以寶塚歌劇而言，當周周五開幕首演之後，次周的「第一個周一至周五的六場公演」便屬於這種危險群。

總之，先自己親眼看一次演出，又或是確認了自己所相信的粉絲社群的觀後評價之後，票房動向才會有起色（若評價欠佳則票房不會有動靜），因此，無論在行銷和宣傳上如何賣力，顧客也毫無反應。經常在晚報上看到「公演時間將近！」與「票券所剩不多」與「快搶好位子以免向隅」等廣告詞背後所代表

【圖4】銷售溝通互動過程的時代

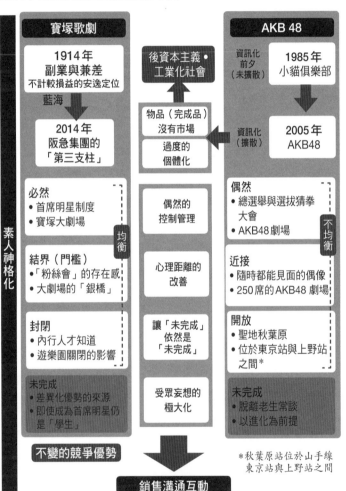

的「真實狀況」，顧客們應該從很久以前就已經察覺到了。

難道說，沒有方法可以克服這個難題嗎？

本書到目前為止所開展的眾多考察之中，隱含著回答這個問題的線索。那麼，試著以寶塚為例思考看看吧。

透過分析「素人神格化」「未完成也不錯吧」「偶然的控制管理」「集中創作、製作與銷售的聖地」，以及在之後章節將說明的「前味、中味、後味」等因素，找出未來的可能。

若嘗試由此種種「線索」導出克服這個課題的關鍵字，就會得出「呈現過程」的結論。

經營管理學者和田充夫在其著作《關係行銷的構圖》（暫譯，原名『関係性マーケティングの構図』，有斐閣，一九九八年）中指出：「能夠誘導重複

購買或消費商品、服務的溝通行為之型態，是在企業與民眾與消費者之間，發生雙向互動的溝通行為之後，才有可能成立。」換句話說，若能讓寶塚明星與粉絲之間產生雙向互動的溝通，就能連帶影響提高重複消費的可能性。

和田在上述著作中，雖稱舞台演劇等商品是在觀眾坐滿台下席位，「在首演開幕時才正式成為商品」，但為了解決「魔鬼般的平日六場公演」的沉重課題，必須要採取顛覆以上定義的行動才行。

若先前所提及的關鍵字「素人、未完成、偶然」能夠適用，其所揭露的最有效的「（溝通）過程」，我認為除了「排練」以外不做他想。

透過開放商品「製作過程」，參與品嘗到這種唯一、單一體驗的粉絲們，會以各自的詮釋與途徑將資訊「擴散」出去，應該能夠打造這種改善「心理距離」的架構。沒錯，我是這麼認為的。

在先前的章節中也曾提到，若是資訊化之前的時代，只有實際參與者或是

在周邊限定範圍之內，才能以物理方式傳播資訊；現今藉由網路，就能在「一

瞬間」「向不特定多數人」且「無限制地」將資訊「擴散」出去。

寶塚歌劇的排練過程、道具和服裝製作的過程、行銷宣傳的過程，以及二

次、三次周邊商品製作的過程，各種與作品製作相關的過程，都在不違反**菫密**

碼（損害寶塚歌劇形象的禁止用語）❻的範圍內，向粉絲社群公開。

其實這個手法，美國的百老匯已經長期採用了。

雖然百老匯與寶塚歌劇在演出的售票與行銷系統上完全不同，無法一概而

論做為比較案例，但有部分操作模式可參考。像是將完成的劇本以朗讀方式呈

現的「讀劇」，實際上是收費讓觀眾進入排練室欣賞作品。藉由開放這個過

程，作品的製作人能夠觀察觀眾的反應，進一步修改與潤飾劇本。

此外，下一個階段的對戲排練❼也與「讀劇」相同，會收費讓觀眾進入排

練室參與，舞台服裝或道具皆無的「未完成」狀況，也直接呈現在觀眾眼前。

在對戲排練的過程中，導演會比手畫腳指導演員，時而長時間沉思默想，其結果經常會讓演出轉變為完全不同的風貌。影響所及，服裝或小道具也必須隨之變更，當然舞台裝置的轉換程序安排也必須隨之調整。但如果上列變更實際在舞台上無法實現，舞台監督便會指出在實務上不可行，導演便得重新思考。以上是在排練中常見的狀況，若親自觀看參與了作品創作與製作的過程，粉絲社群會讓自己的妄想振翅翱翔，擴散出更多的資訊吧。

換句話說，藉由刻意且有意識地公開「未完成」狀態的製作過程，製作者與「偶然出現在現場」的顧客之間，「創造出誘發互動對話的裝置，並對此進行極其細觀的觀察」（和田充夫，《關係行銷的構圖》）。

不僅是傳播資訊主體與受眾的關係，同為受眾者的粉絲社群之間的溝通互

動，也會同時以「我確實看到了！」的形式，這會再讓粉絲社群對於最後成品的期待感更加發酵催化。

人類這種生物，在認定「自己完全無法想像假設的現實就發生在眼前」的瞬間，具有起而行採取行動以消除精神上不安定狀態的習性。

也就是說，能夠看到至今為止無法親眼所見、無法窺知的製作過程，現場必定會吸引人群聚集，身處現場的人也必定會想將看到的結果與體驗，與社群的其他成員分享。

因此，粉絲社群想要「第一名、比誰都更早」親眼目睹，確認自己所想像的結論與實際作品的差異，我認為這一點對於在過去的行銷策略，總是殘留票券、完全沒有動靜的「魔鬼般的平日六場公演」票房，將會產生重大影響。

而製作過程公開，也不必拘泥於如同百老匯必然是售票收費的形式。在集

中了創作、製作、銷售等所有機能的「聖地」寶塚，製程公開是可以立刻推行的策略規畫，聚集受到偶然性、唯一性、一次性等特質所吸引的粉絲，我確信這對於先前所提到的、除了劇場開演前與終場後人跡罕至的「聖地」寶塚的當地社區，也有活化的效果。

在「曾是鐵路運輸事業的附加贈品」的時代，「偶然」建構出獨一無二的「創作、製作、銷售」系統所累積的能量，現今再次加以活性化，正是找出寶塚永續經營之道的不二法門。

利用「不均衡」與「偶然」刺激粉絲社群

在船首廳公演擔任主角，是寶塚「素人神格化」的重要步驟，這一點在先前的章節已經有所介紹。此外，這個劇場除了寶塚歌劇公演與寶塚音樂學校所主辦的活動以外，幾乎沒有其他用途。

我希望將這個場地，當成「公開排練室」加以活用。

寶塚歌劇一般通常的排練場，因是位於同樣基地之內，因此並不需要考慮交通移動距離等物理障礙。原則上排練場雖是「非公開」，但目前透過通訊衛星播放公開部分排練室空間與排練過程，也是寶塚歌劇分享製作過程的「成績」。

這種透過電視畫面所形成的體驗，粉絲社群所接收到的資訊也僅能侷限在狹隘且同質的狀態。但是，實際參與公開排練，是真正身處現場的親身體驗；正因為是排練，在未完成狀態下，充滿著無法得知會跳躍出何種創意火花的一次性、唯一性，對於粉絲社群的每一位成員而言，開放後的排練室應該會成為「特定」的體驗空間。

如同先前所介紹百老匯的公開讀劇或對戲排練，在排練中途改變台詞或詮

釋演出方法、當場修正服裝或小道具和照明燈光，導演在舞台上直接指導演員，或是演員們在舞台上各執己見針鋒相對。

經歷這種充滿一次性、唯一性的體驗之後，粉絲社群會採取什麼樣的行動？

應該必然會向粉絲社群的其他成員發聲、傳遞訊息才是。他們對於自己身為其中一份子所參加的特別活動，必定會驕傲地喋喋不休。

「現在，某某正在獨唱。」

「這一次的公演，感覺某某是主打星。」

「排練結束了。再多看一點我就能知道全部劇情了！」

經營者有意圖地創造能夠產生這些口耳相傳式資訊傳遞的環境。

這種資訊傳遞，甚或有可能延燒到粉絲以外的社群。例如編舞家起用了寶塚固定班底之外的知名藝術家等狀況，藉由「這一次某某某的編舞很厲害喔，

光是這個場景寶塚就值得一看了」「寶塚的編舞居然是由某某某擔綱，寶塚到底是在打什麼主意？」等口耳相傳，也能活化動員如同舞蹈相關社群等，對於寶塚而言是未知的、至今與寶塚全無連結的社群組合。接下來以此為契機，也有可能出現因此加入寶塚粉絲社群的人。

前味、中味、後味

而我為何會形成此種思考邏輯呢？

這是因為曾聽赤福（參拜伊勢神宮時必買的伴手禮）的第二代總經理濱田益嗣（HAMADA Masutane）曾說：「買賣箇中有三味」[8]。

我所指的是「前味、中味、後味，買賣箇中有三味」這段話。濱田是這麼描述的：

所謂的先味，是認為「好像很好吃」；中味則是覺得「真好吃」；而後味

是覺得「太好吃了，還想再吃」。

把上述發言引用到表演藝術領域上來思考看看。

理所當然的，所謂中味指的是作品內容。因此覺得其「好吃」是天經地義的條件。

此外，關於後味，這也是能夠確保顧客回客率、延續商業生命的絕對重要因素，這是當時我的認知。以寶塚來說，在「聖地」寶塚的構成要素「大劇場」觀賞演出的顧客感到十分滿足、延續自劇場連續至寶塚車站的「花道」踏上歸途時，邊自在愉快地哼著歌舞秀的主題曲邊踏著輕快腳步的光景。而後，這個經驗又會為觀眾帶來面對明天的勇氣；當然，在再次造訪聖地、觀賞演出這層意義上而言，我也體認到「後味」這個概念是非常重要的。

但是，三者之中剩下的「前味」，也許才是進一步充實娛樂產業最重要的因素，這種想法在我腦海中逐漸成形。

因為我注意到，這一點在上述票券銷售動向的變化（魔鬼般的周間平日六場公演）的應對處理上也是重要的關鍵概念。

前味，意即該如何在顧客的心目中建構起「好像很有趣」的期待感。不僅是劇團這一方，又該如何與粉絲社群透過集體共同作業來掀起期待感的熱潮？

我漸次認識到這些問題也都是製作過程中應該討論的議題。

今後製作人的工作

而這意味著，向粉絲社群傳達作品方式的變革。

為了營造出「這次的作品似乎很有趣」「不看是種損失」的期待感（前味）、「創作者」這一方也必須要積極地介入受眾社群。

關於這一點我所思考的有力策略之一，便是在首演之前開放排練過程，讓粉絲社群中的個體成員能夠得到各自相異的主觀體驗。藉此管控被傳遞、擴散

出去的「偶然」。

寶塚大劇場及其上演的公演本身雖然是「固定」的，但透過公開排練過程，可以提供觀眾這一方多樣化的享受演出方式。

非由製作方單向提供單一價值觀，而是由受眾決定「活用」自身體驗的方式更具效果，今後「未完成」「偶然」等要素，在娛樂產業經營面向上，我認為會逐漸占有更重要的一席之地。

這表示製作人除了過去既有的專業知識外，對於心理學、行為經濟學、社會學、傳播溝通學等各種學術領域保持關心的重要性，可說將日益提高。

只要首演的幕尚未打開，作品的內容與卡司陣容的細節都無法確知，總之，務必在首演的舞台展現完美的「完成品」。過去，這是寶塚歌劇的「必然」（不，是娛樂產業整體通用的）。

不過，如同前述，每次執行不同的策略來控制「前味」，再與定位為「公開預演」的票價政策等行銷策略相互組合運用。包含對於先前被列為課題、開幕後隔周的平日票房難有起色的狀況，以及今後的行銷推廣而言，我認為都是極為有效的方針與策略。

這不僅關係到票券銷售此類短期目標，也與解決粉絲社群的活化，以及開拓經營新客群或聖地復活等課題有所關連，我將其視為也許是往後娛樂產業界共通課題的解決對策。

譯注：

❶ 紅海策略：由金偉燦（Kim W. Chan）與勒妮・莫伯尼（Renee Mauborgne）於二〇〇五年出版《藍海策略》時首度提出，指稱過去企業所慣用的獲利方式，像是壓低成本、提升市占率及大量傾銷等傳統商業手法為紅海策略，是相對於藍海策略的管理策略總稱。

❷ 成本領導策略、差異化策略與目標集中策略：三個策略皆出自本書第三章提及整合垂直系統時，引用自麥可・波特的《競爭策略》。

❸ 紅海市場：既存市場、現有市場。

❹ 善之善者：語出《孫子兵法》〈謀攻篇〉：「是故百戰百勝，非善之善者也；不戰而屈人之兵，善之善者也。」

❺ 三枝匡：日本企業家。二〇一五年捐贈母校一橋大學五億日圓成立三枝匡經營者育成基金，現任一橋大學客座教授。

❻ 堇密碼：堇花為寶塚市的市花，借指寶塚歌劇團。「堇密碼」指的是不公開學生們的本名、年齡以及私生活等事項，由於寶塚歌劇是販賣夢想的工作，因此不公開任何與現實生活有關的演員個人資訊。

❼ 對戲排練：演員已經記住所有台詞，進行加上動作的排練。

❽ 赤福餅：伊勢名產，造型以流經伊勢神宮神域的五十鈴川清流為靈感。

結語

回顧本書內容之際，再度確認了在娛樂產業中寶塚歌劇所具有最強大的特徵，在於以「素人神格化」為商業模式，並使此營運模式持續百年這一點。

從學生們進入寶塚歌劇團，至到達神格化頂點「首席明星」為止的漫長過程中，與粉絲社群之間的「溝通互動」，成為商業模式運作的基礎。

社會中充斥著各種物品，不論附加多少嶄新的機能，下場都是滯銷。此外，隨著資訊化的發展腳步，團體在過剩的數據資料化影響下，被拆解為無數的「個體與個人」，結果便是被評論為新詞語「無緣社會」❶等社會狀況，進入了看不到未來的時代。

我認為，毫無疑問地，往後的時代不是銷售產品（product），而是銷售帶來精神充實感的溝通互動（process）的時代。

我列為寶塚歌劇比較對象進行分析的ＡＫＢ48，不僅是年輕世代，而之所以能夠得到橫跨各年齡層粉絲的認同的原因，除了他們身為無距離感的親切存在，並發揮了重視與粉絲之間的溝通（心理距離）機能之外別無其它。

這表示雖然在「必然」與「偶然」、「封閉」與「開放・接近」等與粉絲社群互動接觸的方式上相異，但在「重視販售的溝通互動，在呈與行銷方法下功夫」這一層意義上，寶塚歌劇與ＡＫＢ48具有跨越時代的共通點是千真萬確的事實。

從這一點來看，可說寶塚歌劇是領先於時代吧。

在此商業模式中，完全無關乎技術高超或拙劣等評量基準，與粉絲社群之間的溝通互動順暢地循環，若能甚而進一步做到控制管理偶然與心理距離，因是以素人的神格化為賣點，「未完成」狀態也無妨。

為了持續無間斷地販售物品，持續在商品上附加不需要的功能，在提供以

上物品當成「永無止境的完成品」的資本主義走到窮途末路的時代，寶塚歌劇

與ＡＫＢ48販賣「素人的神格化」，這種「未完成」狀態的商業模式，可說是

憑藉「完全相反的概念」，創造出為市場所接受的、「可靠的」不均衡狀態。

換個比較艱澀的說法，相對於「新商品立刻就面臨低差異的規格品化」

的後資本主義社會所面臨的沉重議題，我認為，「源源不絕地創造出這種不均

衡狀態」，是一個可能的答案。

就我的實務經驗而言，原本寶塚歌劇不論是何種素材或原作，都可將其轉

換為寶塚獨特的風格美感，是善於「控制偶然」的營運型態。

要能夠成功地「販賣溝通互動的過程」，不僅是代表商品本身價值的「中

味」，連同煽動事前期待感的「前味」，影響顧客重複體驗意願、留下餘韻的

「後味」，全都有必要讓顧客覺得「美味」才行。

❷

這不僅是在娛樂產業，在今後一般商品的開發領域上，應該也會成為「不變的真理」吧。

本書是在二〇一四年寶塚歌劇迎接創立一百周年時，抱持著希望藉由介紹寶塚歌劇的經營管理策略，特別是讓各位男性朋友對於寶塚歌劇產生興趣，並願意親臨劇場的想法下執筆寫成。

希望各位能夠同時回想寶塚百年的歷史、其商業化的進程，一邊欣賞寶塚歌劇的演出。

考寶塚歷史與經營模式的樂趣。

「TAKARAZUKA 不過是媚俗的小眾流行。」

「只屬於女性的夢想世界。」

「突然進到劇場觀賞，一定也看不出個所以然。」

不要武斷草率地下定論，連同為何這樣的藝術領域會由阪急電鐵這個鐵路

公司孕育而生？取得商業成功的背景裏蘊含著哪些穩固的經營方針策略？等問題，若能藉由本書增進相關理解，我相信不論是誰，都能夠真正地「樂在其中」，享受寶塚歌劇的觀賞體驗。

此外，期待透過將娛樂產業的經營管理策略、行銷策略加以系統化地闡明論述，學習經營管理或行銷的學生們於這個事業領域能夠有更進一步的了解。

在學術領域專門化持續發展的今天，觀光、飯店管理。或是婚禮顧問等領域的教育體系皆已步上軌道，因此，對於娛樂產業領域相關研究尚未系統化一事，我個人感到非常遺憾。

如同本書所指出的，由豐田汽車所代表的「創作‧製作‧銷售」所謂一條龍式的垂直整合系統，寶塚歌劇在更早之前便已導入施行，並以此當成事業戰略核心。此外，關於最近經常被提出的「（說）故事與故事行銷的重要性」，寶塚歌劇或ＡＫＢ48早已藉由「素人的神格化」過程加以證明。

由此點觀之，要說娛樂產業領域的經營策略和行銷戰略引領時代潮流之先也不為過。

本書所列舉的娛樂產業事例雖是寶塚歌劇與ＡＫＢ48，但其他諸如職業棒球、日本職業足球聯盟，以及太平洋對岸的娛樂事業龍頭世界摔角娛樂（ＷＷＷ，World Wrestling Entertainment，另譯為美國職業摔角）等，可以做為研究對象、比較對象的內容與案例在業界中比比皆是。

懇切期盼與觀光、旅館等領域不分軒輊，既是我們日常生活一部分又具有悠長歷史的娛樂活動（產業），也能夠成為學術研究上的顯學。

更重要的是，對於娛樂活動與產業所扮演角色的重要性的認知與肯定程度，若能因本書的出版而稍微有所提升，則作者幸甚。

最後，向給我機會站上講台對學生講述個人娛樂產業理論的近畿大學副校長增田大三教授、流通科學大學的足立明教授、啟發我起意寫作本書的關西大

學黑田勇教授，以及給予我區區一介上班族執筆機會的 KADOKAWA（角川集團）的菊地悟先生，借此機會表達我最深的感謝之意。非常謝謝各位。

森下 信雄

❶ 無緣社會：日本NHK於二○一○年所製播的紀錄片《無緣社會》受到熱烈迴響，此新創詞語因而被廣泛使用，指稱在社會中孤立生活者增加的社會現象。

❷ 低差異的規格品化：資本主義時代因價格競爭，同類型商品失去在機能、品質上的差異化特質，消費者因而選擇價格低廉或容易購得之商品。

圖表索引

國家圖書館出版品預行編目資料

寶塚的經營美學：跨越百年的表演藝術生意經／森下信雄著；方
瑜譯. -- 初版. -- 臺北市：經濟新潮社出版：家庭傳媒城邦分公
司發行, 2016.07
面；　公分. -- （自由學習；11）

ISBN 978-986-6031-88-5（平裝）

1.寶塚歌劇團　2.劇團　3.日本

981.2 105009058